高等院校艺术学门类『十三五』规划教材

中国传统民间艺术

ZHONGGUO CHUANTONG MINJIAN YISHU

主编 洪琼

华中科技大学出版社
http://www.hustp.com
中国·武汉

内容简介

中国传统民间艺术历史悠久，内容丰富，且流传广泛、生动有趣，代表了中国人的传统文化和日常活动。本书包括传统民间艺术概述，节日、礼仪、信仰和宗教中的传统民间艺术，衣食住行中的传统民间艺术，传统民间艺术的其他表现形式，传统民间艺术中的吉祥图案，传统民间艺术的色彩体系，传统民间艺术的现代发展，作品赏析等内容。本书内容活泼向上，所选素材有吉祥如意、富贵有余的特点，对读者了解中国传统民间艺术有积极指导意义。

图书在版编目（CIP）数据

中国传统民间艺术 / 洪琼主编. — 武汉：华中科技大学出版社, 2015.10（2023.2 重印）
高等院校艺术学门类"十三五"规划教材
ISBN 978-7-5680-1368-0

Ⅰ.①中… Ⅱ.①洪… Ⅲ.①民间艺术 – 中国 – 高等学校 – 教材　Ⅳ.①J12

中国版本图书馆 CIP 数据核字(2015)第 265578 号

中国传统民间艺术　　　　　　　　　　　　　　　　　　　　　洪　琼　主编
Zhongguo Chuantong Minjian Yishu

策划编辑：彭中军
责任编辑：沈婷婷
封面设计：龙文装帧
责任校对：李　琴
责任监印：张正林
出版发行：华中科技大学出版社（中国·武汉）
　　　　　武昌喻家山　邮编：430074　电话：（027）81321913
录　　排：龙文装帧
印　　刷：湖北新华印务有限公司
开　　本：880 mm×1 230 mm　1/16
印　　张：6.5
字　　数：200 千字
版　　次：2023 年 2 月第 1 版第 4 次印刷
定　　价：39.00 元

本书若有印装质量问题，请向出版社营销中心调换
全国免费服务热线：400-6679-118　竭诚为您服务
版权所有　侵权必究

目录

1　第一章　传统民间艺术概述
　　第一节　传统民间艺术的源流　/2
　　第二节　传统民间艺术的分类　/3
　　第三节　传统民间艺术的特色　/6

11　第二章　节日、礼仪、信仰、宗教中的传统民间艺术
　　第一节　传统节日　/12
　　第二节　人生礼仪　/18
　　第三节　信仰、宗教　/22

27　第三章　衣食住行中的民间传统艺术
　　第一节　"衣"之印染、织锦、刺绣、服装、佩饰　/28
　　第二节　"食"之饮食/炊具　/37
　　第三节　"住"之民居　/40
　　第四节　"行"舟船/车舆　/46

49　第四章　传统民间艺术的其他表现形式
　　第一节　观赏把玩类　/50
　　第二节　游艺表演类　/56

61　第五章　传统民间艺术中的吉祥图案
　　第一节　吉祥图案的历史、文化内涵　/62
　　第二节　吉祥图案的分类　/66
　　第三节　吉祥图案的表达特征　/68

75　第六章　传统民间艺术的色彩体系
　　第一节　传统民间色彩的"五色观"　/76
　　第二节　传统民间色彩的象征意义　/77

 83　第七章　传统民间艺术的现代发展

　　第一节　传统民间艺术的发展现状　/84
　　第二节　学习传统民间艺术的现实意义　/84
　　第三节　传统民间艺术对现代视觉设计的启示　/87

 93　第八章　作品赏析

 98　参考文献

第一章

传统民间艺术概述

CHUANTONG MINJIAN YISHU GAISHU

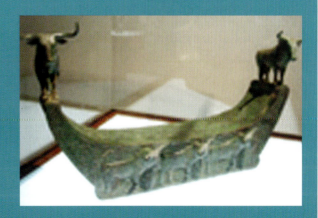

第一节 传统民间艺术的源流

传统民间艺术是伴随着人类自身的诞生和人类社会的发展一起发展的，是伴随着人类文明和生产工艺的不断进步而不断完善的。

传统民间艺术植根于广大劳动群众中，在生产生活中，人们抱着对生活的美好向往，对幸福的祝愿和对美的追求不断努力发展着。它与人们的衣、食、住、行息息相关，并以最粗糙、最原始、最朴实的方式从生活中诞生。可以说，传统民间艺术从根本上是与人的生命价值直接联系的。如果说人的生命原则决定了工艺造物的实用原则，那么传统民间艺术始终与人类的实用功能紧密联系，它的根本点在于它始终未离开人类最初的本源（人类最初的造物活动是为了生存）。实用始终是第一需要，因而传统民间艺术的主流多带有实用性，并在实用的基础上逐渐发展到带有审美性，使之既能满足实际的物质需求，又能满足审美的精神需求。这是传统民间艺术保持的人类创造文明的最初形态。比如：在生产生活中人们制作的陶器、猪篓、木勺（图1-1）等生活用品与新石器时代先民创造的石斧、石刀、彩陶（图1-2）一样，都是实用和审美结合的产物。

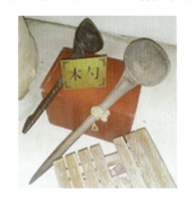
图1-1 木勺

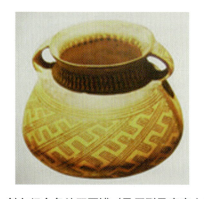
图1-2 斜向组合条纹双耳罐（马厂型马家窑文化陶器）

传统民间艺术与原始美术是一脉相承的。人们的生活实践和对生活的感受，以及当时的生产条件、生产关系等，决定了传统民间艺术一直保持着中华民族原始艺术的基本品质，从原始美术到民间艺术，始终表达出赞美生活、歌颂生活、创造生活的意旨。然而由于先民受当时生产水平以及条件的制约，对有些自然现象无法进行解释，于是原始美术中充满了先民对神灵的崇拜（图1-3）。神灵崇拜活动是原始社会意识形态中最重要的内容，它是到今天为止我们所能了解的有关原始人的智慧和知识的唯一参照系，原始美术表达了原始人对宇宙、天地、自然的认识和企求，比如希望风调雨顺、种族强盛、子孙繁衍等。今天，我们的一些民间艺术作品从造型到图案仍能看到原始美术的痕迹（图1-4）。

追根溯源，可以断言，民间艺术直接起源并脱胎于原始美术，其他美术则是在社会等级出现以后由民间艺术派生出来的，如绘画（壁画、年画、中国画、版画）、雕塑、染织等。因此，民间艺术是处于初级阶段的艺术，既是美术之源又是美术之流，是一切美术形式发展的基础和母体。就其现实功能而言，它是现代人借以了解历史上的中下层社会心态的形象资料，是理解民族审美理想和普通群众情趣喜好的向导，是把握具有浓郁民族特色的造型艺术形式规律的根据。

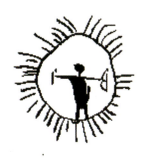
图1-3　太阳神/岩画

图1-4　东王公乘龙/画像砖（汉）

第二节 传统民间艺术的分类

关于民间艺术的分类历来有多种阐述，比如：按照材质来划分，有纸、布、竹、木、石、皮革、金属、面、泥、陶瓷、草柳、棕藤等不同材料制成的各种艺术品；按照制作技艺的不同，可分为绘画类、塑制类、编织类、剪刻类、印染类等；按照行业的不同，可分为雕塑、印染、编织、陶器、服饰、首饰、木版年画、剪纸、风筝、皮影、绢花、灯彩、彩扎狮头、面具、民间玩具等。在这里，根据民间美术的艺术性特征以及功能学的原理，从造型和外观以及功能用途来划分。

一、按造型和外观划分

流通于广大城乡，既有观赏价值，又含教育意义，但不依附于实用器物上的装饰或食品上的花样，包装纸上的印花等，如中堂画、门神画、年画、影壁画、纱灯画、纸编画、玻璃画（图1-5）、西洋景（洋片）、花灯、彩塑、面塑、陶瓷玩具、棕编戏人、窗花剪纸等。

属于生活用品或衣食住行等人所需的各种手工制品，如糕点模、刺绣花样、博戏印画、影戏人、木偶人、演员脸谱、龙凤花烛（图1-6）、香蜡包装花纸、糕点花纸、扇画、漆盘画、糊墙花纸、香案木雕、屋宇砖雕、陶瓷人、瓷猫枕（图1-7）、彩印桌围、衣装佩饰等。

图1-5　宫灯上的玻璃画

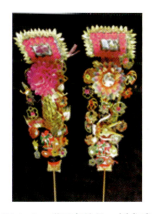
图1-6　"凤穿牡丹、蟠龙戏珠"龙凤花烛一对

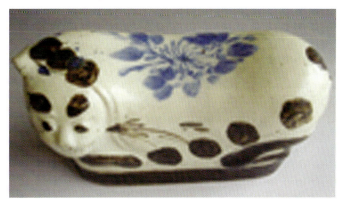
图1-7　瓷猫枕（清）

随着宗教活动的流行，或逢年过节，祖宗祭日出现于寺庙道观、氏族祠堂等公共场所者，如佛教"水陆大斋"道场上悬挂的"水陆画"、彩塑神像（图1-8）、木刻纸马、寺庙壁画、道释经卷画、全神画像、瓷塑神像、朝衣大像（祖宗遗影）、纸扎轿马、西藏酥油塑像、唐卡（图1-9）、脱模小佛、经幡、纳西族佛画、白族佛画、塑神稿样等。

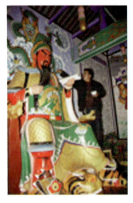 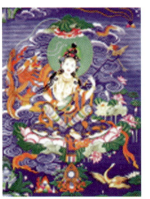

图1-8　彩塑关公像　　　　图1-9　妙音天母/唐卡

二、按功能用途划分

1. 建筑陈设及其装饰类

建筑陈设及其装饰类包括戏台、宗祠、祖庙、民居、楼台亭阁、牌楼（图1-10）、墓碑、城门、桥梁、上马石、抱鼓石（图1-11）、门蹲狮、影壁、神龛、花墙、花窗、门楣等。

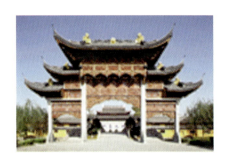 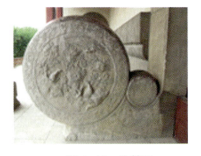

图1-10　曹王禅寺牌楼　　　　图1-11　抱鼓石

2. 日常器物类

日常器物类包括生产生活用品、日用摆设和使用品、日常生活器物等。生产生活用品有农具、出行车马、纺车（图1-12）、工匠用具等；日用摆设和使用品有编织品、纺织类（蓝印花布、扎染、蜡染、土布等）、服装服饰、刺绣装饰品、首饰配饰等；日常生活器物有家具、灯具、盛具、饮具、食具、烟具（图1-13）等。

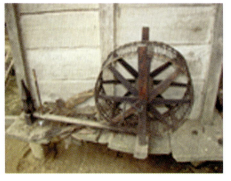 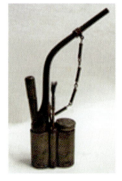

图1-12　纺车（澜沧拉祜族）　　　　图1-13　铜烟具（清末）

3. 节俗礼仪类

节俗礼仪类包含各种节日庆典、人生礼仪和社会礼仪所需的造型艺术。如人生礼仪中的诞生礼、成人礼、婚礼、寿礼、葬礼等。用于节日仪式的道具有服饰、配饰、面塑；用于婚庆仪式的道具有提盒、食具、礼盒等。图1-14所示为传喜馍馍，图1-15所示为莱州婚庆面塑。

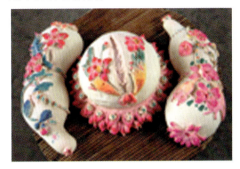

图1-14 传喜馍馍

图1-15 莱州婚庆面塑

4. 祭祀供奉类

祭祀供奉类主要指与民间信仰、宗教有关的装饰艺术品，其中有些是由巫术的道具衍化而来。如各类神像、祖先像、陪葬品、"娃娃大哥"乞子人像、天师像、钟馗像、灶王像、水陆画、河灯、甲马纸、月光马、泥泥狗等；祭祀仪式上使用的装饰品、棺罩、纸扎人物等。图1-16所示为丧葬纸扎，图1-17所示为五牛铜枕。

图1-16 丧葬纸扎

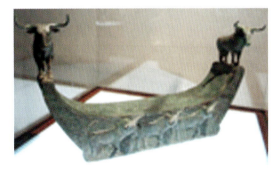

图1-17 五牛铜枕（西汉）

5. 观赏把玩类

观赏把玩类是以审美和装饰为目的，满足精神需求的比较纯粹的美术类艺术品，如年画、剪纸、刻纸、花灯、扇面画、炕围画、屏风、铁画、烙画、彩绘泥塑、面塑、装饰性摆件以及各种装饰画、装饰挂件等。图1-18所示为烙画葫芦，图1-19所示为木雕二十四孝屏风。

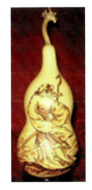

图1-18 烙画葫芦

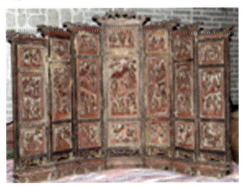

图1-19 木雕二十四孝屏风

6. 游艺表演类

游艺表演类包括用于竞技、庙会和花会表演、游街彩车使用的道具、器械、乐器、装饰品等，庙会表演用的

摇旱船如图1-20所示。如皮影、木偶、艺术脸谱、面具等表演道具；民间耍弄的风筝、九连环（图1-21）、空竹（图1-22）、风车等。

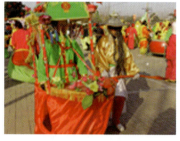

图1-20　庙会表演用的摇旱船

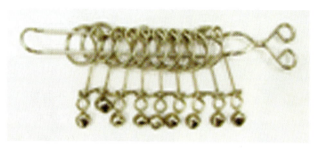

图1-21　九连环

图1-22　空竹

上述各类分法，只是为了方便叙述以及研究而设计，它并不能把传统民间艺术的各个品类截然分开。各个品类之间经常是相互交叉或是兼而有之，精神因素和实用功能往往融于一体，如许多日常生活用品同时又具有审美价值。这是因为传统民间艺术本身就是劳动群众生活状态的反映，追求理想、美化生活和寓教于乐成为广大民间美术者在创造活动中自发、自觉、自为的行为准则。因此，无论是何种分类法，都只是相对意义上的不同，而没有也不可能有绝对意义上的差异。

第三节　传统民间艺术的特色

一、群众性

传统民间艺术的创造者是中华民族的大众群体。群众性特点是民间美术区别于专门艺术的重要标志，是民间美术产生、消费和传播形式的外部特征。传统民间艺术是劳动者在生产生活中有着集体的社会需求，然后融入集体的智慧和才能应运而生的产物。它和群众的日常生活融为一体，因此具有最广泛的群众基础。作品反映了大众共同的理想、追求和审美意趣。从创作到流传，传统民间艺术始终与普通群众有着密不可分的关系。

传统民间艺术的群众性包含产生的群众性、消费或接受的群众性、发展和传播的群众性三层含义。产生的群众性，指其形态、类型及基本范式都是在人们的共同生活中约定俗成而产生的，必须以现实的需求为基础；消费或接受的群众性，指其作品或风格的形成必须为群众所理解、喜爱和共同分享；发展和传播的群众性，指传统民间艺术的形成往往是集体参与的结果，如祖辈相传和传播中的增删修改令其日臻完善。

传统民间艺术也并不排斥个人因素的影响。优秀的民间美术家及其代表作会在民间美术的发展过程中发挥积极的作用。如在"首届全国农民书画大奖赛"中获得三等奖的作品"毛猴抽烟"（图1-23），在民间美术界颇有影响，其作者是楼坪乡的村民张兰芝。

总之，传统民间艺术的群众性表现在其作品必须为广大群众所喜闻乐见，优秀的作品会不断复制传播和世代相传。在这期间，其他艺人亦可根据需要对其作品进行改良完善。

图1-23　毛猴抽烟（张兰芝）

二、地域性

俗话说：一方水土养育一方人。传统民间艺术是融合在民俗生活中的艺术形式，因而不同的民间艺术，它的产生、发展、传播都会受某一特定地域内的资源、生产、生活、人文因素等的制约，具有鲜明的地域特性和乡土文化特征。

民间艺术创作所使用的工具和材料，都是随手可得就地取材的，具有鲜明的地域性特征。我国地域辽阔，气候环境多样，东西南北物产差异极大，故文化形态的发展也变化万千，因此，产生的民间美术也就丰富多彩。如：在民间服饰材料中，北方多为皮、毛、毡、毯，南方多为布、麻、丝、绸；民间手工编织品中，北方利用麦秸、芦苇、蒲草、柳条、玉米皮、高粱秆编织（图1-24），南方除利用上述材料外，还利用当地独有的竹藤编织（图1-25），形成不同反差。

图1-24　草编（山东）

图1-25　竹藤编织（广西都安）

地域性特征影响着民间艺术形式，但其艺术形式也体现着不同地域的乡土情感的内涵。人们总存有在自己的生长环境中长期熏陶、潜移默化之后的乡土情感心理，故地域性因素构成民间艺术的情感内涵。这也许就是民间艺术的又一魅力所在吧。以少数民族的服饰为例：彝族、哈尼族聚居地崇尚黑色，其服饰主要以黑色为主，如图1-26所示；藏族、白族崇尚白色，服饰主要以白色为主，如图1-27所示。

图1-26　彝族服饰

图1-27　白族服饰

三、实用性

当人们考察那些与日常生活密切相关的民间艺术品类时，不难发现多种民间艺术形式非常突出地表现出其实用性特征，如方便民众，提供非审美内容的生活生产用具。民间编织、器具等都是首先满足人们对物品实用价值的需求。当人们生活安定富裕之后，才会对器物和物品等的要求在满足使用的基础上再要求美观、独特等精神上的内容。因此，实用性成为民间艺术中不可忽视的重要因素。

比如，民间剪纸依附于民间特定的文化背景和生活环境，不同的用途会出现不同的形态。窗花要求与窗格适合，陕北一些地区窑洞窗格较小，剪纸常被作十字分割状，处理成四片。为适应窗户透光，则强调剪纸的镂空意识，从而形成虚实相生、阴阳错落的审美效果，如图1-28所示。团花是贴在窑洞顶的，从视觉上给人一种从中心向四周呈放射状之感；门笺（图1-29）要适应悬空吊挂，需接受风吹的考验，镂空减弱了风的速度。而贴作炕围的剪纸，需剪零碎花纹，以避免在磨蹭时脱落。湘西、黔东南苗族地区剪纸多做服饰刺绣底样，其纹样完全适应苗族刺绣繁密细腻的要求，造型严谨，风格繁复而不失其秀美，如图1-30所示。

图1-28　陕北窑洞剪纸　　　　　图1-29　门笺　　　　　图1-30　服饰刺绣底样（黔东南苗族）

四、教化性

让民众在欣赏、使用、操作过程中去接受历史、人文、伦理的教化，是中国传统民间艺术的特色。在中国历史长河的相当长的一段时间里，针对多数百姓不识字的情况，民间艺术品担当了"成教化，助人伦"的角色。它让孝道、忠君、爱国等思想深入民心，使整个社会协调发展。皮影戏、木偶戏、民间曲艺等利用极为直白、诙谐、老百姓喜闻乐见的语言方式讲述历史的故事。可以说，在中国漫长的历史中，尽管大部分普通人看不懂书籍，但社会还能保持着高度的稳定，传统伦理观念能一代代延续，文明能生生不息，与中国传统民间艺术肩负的教化功能是分不开的。

民间艺术中的多数品类都能给人以直接的启迪和联想。泥模是北方农村中常见的儿童玩具，可以翻制出许多不同的形象来，其中有人物、动物、花卉、鱼虫以及各种吉祥图案。儿童边玩边进行辨认，他们对许多事物的认识，可以说就是从这里开始的。

还有一些民间艺术品类，与民间艺术的其他方面如音乐、戏曲、文学、舞蹈等相结合，从而使教化作用得到深化。如苏州桃花坞年画的推销者，在销售年画时，唱上几段小曲，一是吸引顾客，二是介绍年画的内容。如《八仙》："铁拐李，左脚跷；吕洞宾，顶风流；蓝采和，拿着篮子最细巧；曹国舅，插板敲；张果老，拿仔竹筒搓啊摇；汉钟离，拿把扇子顺风飘；何仙姑，打后跑；韩湘子，吹起笛来眯眯笑。"这些唱词生动地将八仙的形态特征作了描述，使人们对年画的印象更加深刻。

五、娱乐性

娱人娱己是民间艺术的基本特征。这种由自发性和自娱性带来的快乐，一直是普通百姓生活中的光彩乐章。在民间艺术中，像民间戏曲、曲艺音乐、舞蹈等艺术形式，使人们在观看表演或自己参与其中时都能体会到巨大的乐趣。由于民间艺人们用极为夸张的手法和色彩进行塑造，就是静态地去看那些妙趣横生的面具、脸谱、影戏人、木偶，也能产生愉悦之情。

民间艺人用心思和巧手画出的年画、捏出的糖人，母亲做出的各种各样的面花、缝出的布老虎都给孩子们带来了无限的乐趣，如图1-31所示。在元宵节，人们纷纷涌上街头，欣赏五彩缤纷的花灯，兴趣盎然地猜灯谜。

昼兴花灯（图1-32），夜闹花灯，大街小巷一派红火热闹的景象，使人们在光明和喜庆中憧憬着新的一年。民间艺术在创造艺术品的同时也创造了快乐。我国民间扎染从唐代就传到了日本，至今还在日本民间流行。名古屋市成立了民间扎染研究会，名为"乐染会"，以"乐"冠其名是因为扎染给他们带来了愉悦。

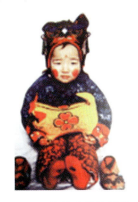

图1-31　民间娃娃穿戴的图腾虎头帽、鞋和虎头枕（山东临沂）

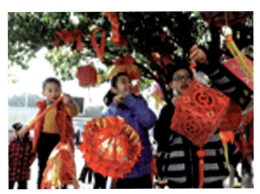

图1-32　孩子们昼兴花灯

六、传承性

传承性是传统民间艺术发展的时间特征。传承性的基本含义是历史的延续性，是民族本性表现方式的浓缩，是人类发展的基础和灵魂。从传统文化的角度看，民间艺术是一个民族或国家在长期的历史发展中伴随其独特的生产和生活方式，一代代传承而逐步形成的。但传承不是一成不变的沿袭。民间艺术在历史的长河中受到地域、时代、风俗等多种因素的影响，不断吸收、改造和发展，在每个历史阶段都留下了时代的脚印。

如陕北民间剪纸，它原是某一家族的女长者自娱自乐的一种民间美术行为。千百年来，它在女儿家手里传播的不只是民间剪纸的表现技巧、造型特点，更多的是民间剪纸悠久深远的文化内涵和当地生活中的风土人情、人生礼仪。随着时代的变迁和一代代民间艺人的努力，剪纸在创作中反映出自己的时代特征。近几十年来，随着信息的发达、各地文化的交融，剪纸这门民间艺术出现了一些新的形式，如剪纸书签、剪纸贺年片、剪纸年环画、剪纸插图、剪纸动画片等。无论是哪种形式，都受到老百姓的喜爱，并取得了很大的成就。图1-33至图1-35所示为各种形式的剪纸。

图1-33　虎年剪纸贺年卡

图1-34　剪纸连环画《红楼梦》

图1-35　剪纸动画片《渔童》

传统民间艺术的传承与变异是为了适应社会的发展，还为适时、因地、宜人的变异提供了民间艺术发展的空间。

第二章

节日、礼仪、信仰、宗教中的传统民间艺术

JIERI、LIYI、XINYANG、ZONGJIAO ZHONG DE CHUANTONG MINJIAN YISHU

第一节 传统节日

岁时节令是民俗文化的一个重要组成部分，在时间运行和周而复始的循环过程中，人们通过不同的民间艺术形式将观念与情感融入其中。中国是古老的农业社会，基于与农业生产有关的信仰而产生了各种节日。一年十二个月，几乎每月都有一个中心的节令活动。民间艺术成为一个很好的载体，把人们对生活的美好愿望以及对生活的美好企盼融入节日中。驱邪消灾、除病祛鬼、迎吉纳祥、多子多寿等美好愿望，都是民间艺术的深层文化底蕴。下面就主要传统民俗节日的民间艺术进行阐述。

一、春节

春节是中国民间最重要的节日。此时万象更新，家家张灯结彩，一派喜庆气氛。各种民间艺术和表演活动都集中在这时体现出来。

1. 红对联

红对联有春联（图2-1）和楹联两种。它的前身桃符早在西周时期就存在。民间认为桃木是驱鬼辟邪的神木。到了明太祖朱元璋时期，有了"春联"一词，明朝以后贴春联之风大盛，桃符也被木版或红纸取代。对联的诗句充分展现了大众的智慧，它对仗工整、合仄押韵、取意吉祥、直抒胸臆。人们不仅在房门院落贴春联，也在鸡舍、马厩、水井、神龛两侧等地方都贴上对联，渲染了浓重的节日气氛。

2. 挂笺

挂笺（图2-2）又称"吊钱""门笺"，是用刻纸方法制作的民间艺术。传说姜子牙封他妻子为"穷神"，因为怕她祸害百姓，命她"见破即回"。穷苦人家为了躲避穷神，便把纸撕破贴在门上，逐渐形成了贴挂笺的习俗。挂笺一般分为五色：红、黄、粉、绿、紫，上面刻有吉祥图案，有铜钱、方胜、花卉、"万"字纹、盘长纹、双鱼纹等。受阴阳观念的影响，门笺一般为单数，小门为五张，大门为七张，单为阳、偶为阴。单数五、七（偶见九张）是阳刚之气、兴旺发达的象征。

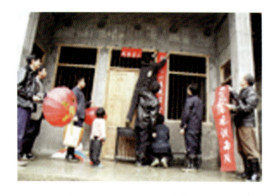

图2-1 春节家家户户贴对联

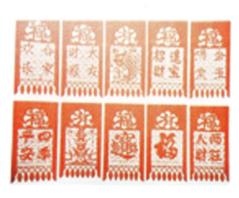

图2-2 挂笺

3. 门神

门神是过年必贴的装饰画，它属于年画的艺术形式，历史非常悠久，早在汉代就出现了。它的出现与中国传统的"五祀"信仰习俗有密切的关系。门神的形式多样，有单幅的，也有对开式的。门神可分为三大类：文门神（图2-3）、武门神（图2-4）、动物门神。文门神多为福、禄、寿、喜等文职天神，武门神是武官将领和传说中的神人将军。动物门神则以鸡、虎、狮、鹰等为题材。

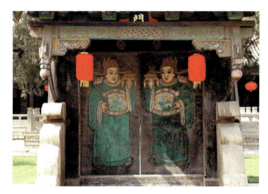 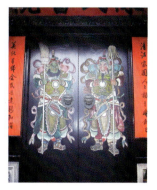

图2-3　文门神　　　　　　图2-4　武门神（山东邹县孟府）

4. 木版年画

木版年画到清代中期达到鼎盛期，全国有大小几十个年画产地。其刻版、印刷、彩绘等技艺日趋完善，题材、表现形式也多样化，有纸马类神像、历史故事、神话传说、戏曲人物、吉祥花鸟、宗教内容、时事新闻等。木版年画（图2-5）被公认为是研究民间文化的"百科全书"。

5. 窗花

北方农村盛行新年贴窗花的习俗。窗花属于民间剪纸的一部分。宋代已有用剪纸窗花"扫晴娘"祈雨的做法。窗花种类繁多，有传统题材（图2-6），也有近几十年来的创新之作；有地方色彩的独特品类，也有广泛流传的流行样式；有单色剪刻，也有彩色晕染（图2-7）；有单张薄片的平面作品，也有半浮雕式的"纸塑"窗花。

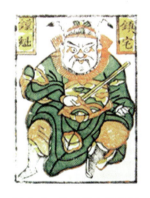 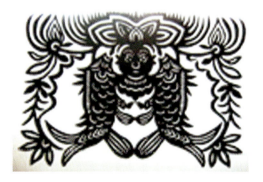

图2-5　朱仙镇木版年画　　　图2-6　双鱼人面纹民俗剪纸　　　图2-7　彩色晕染剪纸

二、元宵节

元宵节又叫灯节、上元节，春节后，人们就开始为这个节日做准备了。道教信仰中，这一天是"天官当令"的日子，人们非常重视这个"天官赐福"的好机会。

花灯是元宵节中重要的民间艺术。以放焰火、赛花灯、扎灯塔、扎龙灯、走马灯、各式花灯展（图2-8）等活动为主，同时伴随着社火、社戏活动，演出"跳灶王""跳加官"一类的娱神戏。

花灯（图2-9）在民间已成为吉祥幸福的指代，传统灯俗中"子"的意义淡化了，它的制作技艺和形式发展

令人叹为观止。灯画（多是木版水印，用于灯屏，与年画同）的内容不仅有灯谜，还有丰富的民间文学、历史、戏曲故事等。

除此之外，元宵节这一天，我们还可以看到各种传统的游艺活动，如舞龙（图2-10）。各种纸、布等材料制作的龙、狮、虎，汇集了民间艺术家的扎制和描绘技巧；各式社火脸谱和面具、皮影，充分展现了传统戏曲的脸谱艺术。这一天，还是孩子们最欢乐的日子，有风车、糖人、空竹、泥人、泥哨、绒花、面具、陶模、布老虎、皮毛玩具等。中国古老的年俗，正是为了子孙后代繁荣兴盛才创作出如此众多的民间艺术，这是民间艺术存在的根本意义。

图2-8　各式花灯展

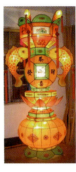
图2-9　花灯

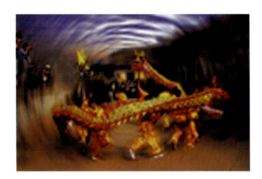
图2-10　舞龙

三、清明节

清明节是中华民族祭大自然和祭祖的节日，又有"寒食节"之说。相传是为了纪念春秋时期晋国忠臣介子推而设立的。

1. 寒燕

三月是春暖花开、草木萌生的时节。人类为了自身的繁衍，在这个生育繁衍之季，重视不杀雌性牲畜，不伐回青树木。这一天，家家户户门上插柳，人人戴柳，做很多"寒燕"面花，插上柳枝和枣刺，挂在屋里、窑里棚顶上，象征大地回春、万物萌动。还有做"燕盘"面花（图2-11），大燕子和小燕子落在象征宇宙的圆饼上。还有一种说法："燕"代表生命的体征，做好后让小孩把玩，最后吃掉，代表多子多孙。

2. 风筝

风筝又被叫作"纸鸢"（图2-12、图2-13），放风筝是清明时节人们所喜爱的传统活动之一。古时放风筝是一项具有巫术意义的户外活动，目的是放掉身上的"晦气"。当风筝放飞升高后就有意把引线剪断，让风筝远远飘去，据说它可以带走晦气、烦恼、苦闷、忧患与病痛。于是有人便将自己的苦恼事写在纸上，扎在风筝上，让它随着风筝一去不复返。

图2-11　"燕盘"面花（山西中阳）

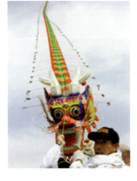
图2-12　放风筝

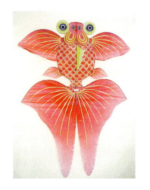
图2-13　潍坊风筝

四、端午节

传统上认为端午节是纪念屈原的节日，其实早在屈原之前，就有了这个节日。屈原投江后，楚地人民把对这位爱国诗人的纪念赋予到了这个节日里。这个季节，溽暑瘟疫横行，毒虫活跃，威胁人类生命。为驱虫防疫，人们以神祇植物或动物的形象作为生命的保护神，悬于门，佩于身。

1. 五毒符

五毒指蛇、蝎、蜈蚣、蟾蜍、蜘蛛。将这五毒的图案制成各种民间艺术品，为的是让毒虫认人为己类，不伤害人。如五毒背心、五毒香包（图2-14）、五毒肚兜等。五毒虫的驱逐，是以虎食或脚踏毒虫来完成的，是以趋利避害，求得心理平安。

2. 葫芦符

葫芦符（图2-15）是用纸剪成或绘印在黄纸上的葫芦主题纹样。装饰图案有八宝蝈蝈、莲鱼、"符"字等，将它倒贴在门上，端午后第二天早上拿下来，或烧掉，或扔掉。据说，葫芦能收敛晦气，具有法力，能镇邪驱灾。

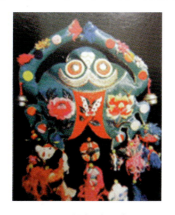
图2-14 螃蟹镇五毒香包

图2-15 倒灾葫芦

3. 五色丝

五色丝又叫长命缕（图2-16），用五彩线拧成，缠在孩子们的手腕、脚腕上，或做成锁形，挂在脖子上，或编成人形插在头发里。这大概与五色五行信仰有关。在民间五色线象征五色龙，是至祥之瑞兽。

4. 老虎串

老虎串（图2-17）是以布老虎头或拇指大小的艾虎（一般为黄虎，伏在红葫芦形叶或艾叶上）下缀彩布、彩绸制成的立体辣椒、萝卜、扫帚、簸箕、大蒜、粽子等小物件，挂在孩子们的肩头或胸前。虎能食五毒、避鬼。

图2-16 端午戴五色丝

图2-17 老虎串

5. 香包

香包的起源可上溯到先秦时代，当时是作为已婚妇女的标志而出现的一种装饰物。唐宋时代，香袋中装入香料和药物，明代则"以艾为虎形，或剪彩为虎，粘艾叶以戴之"。清代以后，小孩端午节在胸前挂香包已相当普遍。图2-18所示为庆阳香包。

6. 天师像、钟馗打鬼图

张天师、钟馗是镇宅之神，端午节正好避瘟消灾。相传张天师能为人画符治病，在道教诸神中地位颇高。民间信仰中的天师能斩杀妖鬼、通神变化。端午节民间将天师像用朱砂印在黄纸上，也有用木版彩印的天师杀五毒纸马；相传钟馗是能避鬼的桃木棒化身，后逐步拟人化。唐明皇时期，张天师、钟馗被封为守门将军。他们成为传统年画、泥塑、装饰画等诸多艺术形式的题材。这个节日百姓将他们制成装饰画的形式，如图2-19所示。

图2-18 庆阳香包

图2-19 钟馗打鬼图

五、七夕与中元节

七夕又称乞巧节、女儿节，是中国妇女生活中的一个重要节日。宋代已有剪纸为仙桥，上供牛郎、织女的祭祀活动，富有人家则扎制乞巧楼、乞巧棚。

1. 摩睺罗

南宋京都七夕日街上售卖许多小孩玩具，叫摩睺罗，又称磨喝乐（图2-20）。南宋赵师侠《鹊桥仙·丁巳七夕》中吟道："摩孩罗荷叶伞儿轻，总排列，双双对对。花瓜应节，蛛丝卜巧，望月穿针楼外。不知谁见女牛忙，谩多少，人间欢会。"此处吟唱的"摩孩罗"，为泥或瓷质、玉质的偶像，它们是牛郎、织女的化身。天津杨柳青年画中荷叶童子的形象也与摩睺罗关系密切，属于小孩玩具中的一种。

中元节是道教的"中元"日，佛教的"盂兰会"，是民间祭祖上坟、祭孤魂野鬼、放河灯的日子。

2. 水陆画

乡村寺庙僧人道士为野鬼孤魂做功德，超度亡灵，常挂水陆画（图2-21、图2-22）。它所绘都是民间信奉的神祇，以道教为主，兼收其他。诸位帝君、真君、星宿神像多不可数，内容与形式如永乐宫壁画一样，也出自民间画家之手。

3. 河灯

《帝京景物略》曰："中元节诸寺作建盂兰会，夜以水次放灯，曰放河灯。"各式纸扎莲花灯和纸船载着蜡烛顺河飘去，也载着孤鬼之魂重返冥世，一片"纸船明烛照天烧"的壮观景象，如图2-23所示。

图 2-20　磨喝乐　　图 2-21　水陆画一　　图 2-22　水陆画二　　图 2-23　放河灯

六、中秋节

中秋节也称团圆节。远古时代就有祭月、拜月之风，汉魏以后，出现了许多吟赏月亮的诗赋。唐代后，已盛行赏月活动。

1. 月光马儿

月光马儿（图 2-24）也叫月光纸，是祭月神必供的神像。明代北京已有售卖。月光纸上绘太阴星君，与菩萨形象类似，下绘月宫及捣药玉兔。市面上出售的月光纸，大的长七八尺（1 米 =3 尺），小的长二三尺，上部有二旗，红绿色或黄色，亦向月供奉。

2. 兔儿爷

兔儿爷（图 2-25）是旧时北方小孩喜爱的玩物，由兔神转化而来。"每届中秋，市人之巧者用黄土抟成蟾兔之像以出售，谓之兔儿爷。有甲冑而带纛旗者，有骑虎者，有默坐者。大者三尺，小者尺余。其余匠艺工人无美不备，盖亦谑而虐矣。"兔儿爷几乎成为北京中秋节的标志。不仅有兔儿爷，还有兔儿奶奶，犹如有了灶王爷便有了灶王奶奶一样，人情味更浓厚了。

 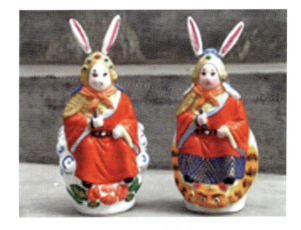

图 2-24　月光马儿　　　　　　　图 2-25　兔儿爷

3. 月饼模

中秋节吃月饼，做月饼的木模雕刻图案文化与艺术形态十分丰富多彩，它一般用桃木或梨木雕刻成各种吉祥图案的壳模。有双鱼相交、鬈髻娃娃、娑罗生命之树（图 2-26）和广寒宫玉兔捣药等故事题材。月饼模的形式丰富多样，有新月形（送女孩）、葫芦形（送男孩）、寿桃形、寿星形（图 2-27）、圆形等。

图 2-26 娑罗生命之树

图 2-27 寿星形月饼模

图 2-28 蝈蝈葫芦（靳建明）

七、重阳节

重阳节是两位最高阳数的重合节日，且正值秋高气爽，人们登高、插茱萸、赏菊花、喝菊花酒。北方农家多喜欢做各式花糕、花面、寿馍，敬献给老人，祝他们长寿。重阳节在民间以礼仪活动为主，民间艺术应用方面以面塑为主。秋收过后，农民歇闲下来，开始制作各种艺术品。如雕蝈蝈葫芦（图2-28）、烧制泥模（泥饽饽模子）。《武林旧事》记载："都下自十月以来，朝天门内外竞售锦装、新历、诸般大小门神、桃符、钟馗、狻猊、虎头，及金采缕花、春贴幡胜之类，为市甚盛。"

第二节 人生礼仪

人的生老病死，伴随着一系列的禁忌和活动，婴儿满月和周岁，有满月酒、抓周等仪式；成长过程中，又有成人礼；青年时期，有婚礼；老年时期，有庆寿礼、丧葬仪式等。在人生的每个阶段，都有民间艺术品的陪伴，是人精神生活中不可缺少的寄托和安慰。

一、乞子

乞子活动是一种生育巫术，它发源于原始人的生殖信仰，带有乞子意味的各种民俗活动随着人类的繁衍一代代传承。乞子所用各种材质制作的娃娃像（纸浆娃娃、石膏娃娃、画塑娃娃、泥娃娃、布娃娃、金属娃娃等）和各种面塑、剪纸及其他艺术品，正式作为巫术媒介逐步独立出来，成为观赏品和儿童玩具。

乞子活动中祭祀的送子之神是传说中的女娲。女娲用土创造了人类，也有另一种说法，女娲与其兄伏羲结婚而繁衍人类，故二者皆被称为人祖。河南淮阳古称陈州，城北有座"人祖庙"也叫"太昊陵"，是传说中埋葬伏羲头骨的地方。一年一度的人祖庙会（图2-29）期间，当地出售各种泥玩具，如人面猴、猴头燕（图2-30）、子孙

燕等背上有圆形而发光的太阳纹，都与该传说有关。希望生育的妇女们来到人祖庙会，拜伏羲像、摸子孙窑，买各种泥人、动物带回家，作为送子之神那里求得的子嗣供奉起来。

后来，道教和佛教，民间地方神灵膜拜玉皇大帝、王母、送子观音、妈祖等为送子的神灵，他们的庙宇遍布全国。

图 2-29　人祖庙会

图 2-30　猴头燕

二、人之初

古人用混沌如鸡子来形容茫茫宇宙，人被认为是从宇宙母体而来，从图腾动物母体而来，所以要送代表混沌宇宙如鸡子的鸡蛋。长江流域的湖南等地送红蛋，红蛋上贴上用大红剪纸剪的生命之树图案，寓意娃娃出生和茁壮成长，如图 2-31 所示。黄河流域一带则送混沌礼馍，象征苍穹宇宙的大馒头，里面包着象征孕育生命的红豆。有的混沌礼馍有两个卷曲的云纹，象征阴阳两气交融，化生人类万物的混沌宇宙。这种礼馍在山西、陕西一带又称为"混沌""谷卷"。在对蛇、龟、鱼、蛙等神祇动物和人格化身髽髻娃娃崇拜的地域，娘舅家要送繁衍之神的鱼枕、蛙枕、龟枕和爬娃娃枕（图 2-32）等，意味深长的是，这些枕的中间，都有一个象征女性子宫的菱形符号，寓意娃娃是从神祇动物和人格化身的母体出生。现在民俗中人们很重视生年属相，也有送婴儿属相的玉饰挂件的，实际上也是源自中华动物图腾崇拜的文化沉淀。

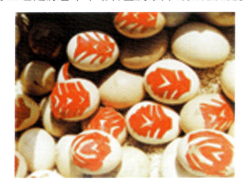

图 2-31　红蛋上贴万年青剪纸

图 2-32　爬娃娃枕

满月是民间庆祝生子的仪式，这时，为婴儿取名，挂长命锁（图 2-33）。抓周也叫抓阄儿，举行抓周活动时，各种物件摆在婴儿周围，由婴儿抓取，以象征婴儿的未来志向。在陕西一带，有"洗三"的仪式。

祝贺生子的礼物一般有：银质的麒麟、老虎帽、虎头鞋（图 2-34）、百家锁、鱼枕、蛙枕、裹肚、布玩具、倒吊驴儿、胖娃娃、银铃儿、衣物、礼馍。

三、成人礼

成人礼是青少年成长阶段很重要的仪式，一般在十二三岁进行。在陕西、山西、河南、甘肃等地，依然保持

这一风俗。十二代表着特殊的含义，十二生肖为一轮回，人度过了十二年，走过了一个轮回，又开始新一轮的人生旅程。这一天，母亲剪"祛灾桥""五子登科"（图2-35）等题材的剪纸以消灾祛病；制作十二属相枕头花，在当天悬挂起来，让孩子跳过去，然后扔掉，以保孩子平安。在平遥双林寺娘娘生日庙会上，十三岁的孩子在脖子上套高粱秆扎成的六角形长命锁，由母亲领着到庙中举行成人礼。

 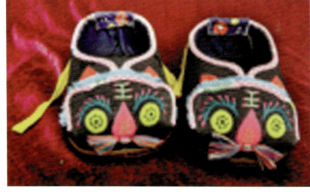 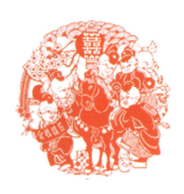

图2-33 长命锁　　　　　图2-34 虎头鞋　　　　　图2-35 五子登科（满族 白崇仁）

四、婚礼

婚礼是人生礼仪中最讲究、与民间艺术联系最多的仪式。待嫁的女儿绣上精美的绣帕、鞋垫（图2-36）、荷包、肚兜、腰带、烟袋等送情郎或作为定情信物。迎亲仪仗有幡、灯、牌、戟等吉祥器物；花轿（图2-37）以龙凤呈祥为主题图案；新房内，房顶要贴鱼戏莲、鱼咬（唆）莲（图2-38）、莲里生子、喜娃娃（图2-39）等大红团花剪纸。鱼是多子象征的神祇动物，用双鱼比喻阴阳相交子孙繁衍。

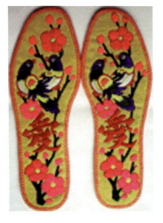 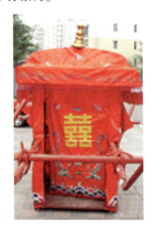

图2-36 鞋垫　　　　　　图2-37 花轿

图2-38 鱼咬（唆）莲　　图2-39 喜娃娃

陕北地区，窑窗下部中央的三十六个格窗，中央四格贴上一个大幅的图腾动物剪纸，有老鼠吃南瓜、松鼠吃葡萄（图2-40）、猴吃桃等。老鼠、松鼠、猴等动物代表男性；南瓜、葡萄、桃等代表女性。以动物和植物的合一，代表男女交合。河南猴图腾氏族文化地域的婚俗，婚前新娘要绣一个代表她丈夫的公猴（图2-41），私放箱底，秘而不宣，出嫁时带到婆家。新嫁娘的嫁妆箱内则放一个头梳女性髻髻、下部男阳的喜娃娃瓷人（图2-42），洞房之夜放在炕席上，相交时压碎，以求多子。

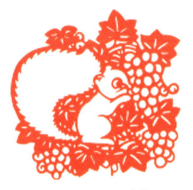
图2-40 松鼠吃葡萄

图2-41 新娘做的放箱底的公猴（象征丈夫）

图2-42 喜娃娃瓷人

五、庆寿

庆寿习俗和尊老爱幼的传统美德有着直接的关系，对生命的重视是庆寿仪式的根本原因。只有长者才有资格享受儿孙的孝敬和寿礼。这一天，子孙们为老人做寿桃（图2-43）、寿面，做各种礼馍，送老人各种寿礼。如福禄寿三星图（图2-44）、麻姑献寿（图2-45）、八仙庆寿、松鹤延年等题材的吉祥画。此类画多为木版水印或是民间画代替。供桌上的陈设有泥制或瓷制彩绘福禄寿三星塑像，桌上供有三牲、寿糕等供果，桌裙是用八仙庆寿等题材的刺绣。

图2-43 寿桃

图2-44 福禄寿三星图

图2-45 麻姑献寿

六、丧葬

寿终正寝是生命的自然规律。丧葬仪式的主题是死者灵魂不死、生命永生。高寿老人故去民间称为"喜丧"，虽悲犹喜。原始墓葬中已有多种多样的陪葬品。民间认为亡者灵魂不死，只是转到冥界了。生者与死者间的交流通过丧葬的各种艺术品表达出来。

逝者头枕绣着"引魂鸡"的双鸡枕（图2-46），双肩处放有"长明灯"，脚穿绣着喻地喻水的莲花老鞋。

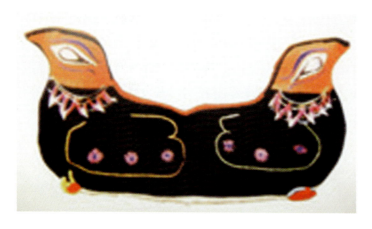

图 2-46　丧祭死者枕的双鸡枕

丧俗中常见的民间纸扎，是一个庞大的民间剪纸系列，人们用纸扎出各种物品，南方流行扎"暖房"又称"纸房"，它是微缩了的传统居民建筑，内有人物、牲畜、器物、家具等，扎的各种器件精巧无比，在出殡时随其焚化。云南傣族丧祭，为逝者织高达九米的天梯，天梯上绣有通天塔和神祇动物与生命之树等符号，寓意逝者灵魂升天。

第三节　信仰、宗教

中国是一个农业文明古国，在几千年的农耕社会生活中，由于对自然界种种现象无法解释，又无法抗拒回避，对人的生老病死等种种苦难产生了恐惧。他们需要借用神灵鬼怪等来寄托精神。基于此，先民产生了造神意识。通过神灵，先民表达对自然的崇拜、对神灵的崇敬以及对权利的信奉。而中国的统治者也乐于借用宗教信仰的力量禁锢人们的思想。

中国没有强大的本土宗教，统治者对宗教的不严格的随意态度，使得中国的民间宗教形成了繁杂的、实用观念为中心的神灵体系。这个体系包含了本土的道教诸神、外来的佛教诸神以及民间信仰的各种灵异和巫术形式。甚至历史人物和传说中的人物，也被神化后列入民间神仙名录。中国的民间信仰最大的特点就是包容性和混杂性，它陪伴着人们走过了千古悠悠的艰难岁月。

一、巫术

巫术，是原始宗教的一种形式，它和原始人的自然信仰有关。原始人面对生存的挑战，常常感到迷惘不安、软弱无力。他们相信自然界存在神秘力量，这种力量主宰着人们的生存。原始人相信巫术是和上界沟通的媒介。通过巫术活动和占卜可以获取神灵的启示。驱邪纳吉是原始占卜的巫术信仰文化的核心。

民间一些具有辟邪性质的艺术形式，它的文化内涵很多都来源于巫术信仰。乞子活动是最为显著的巫术活动。天津天后宫的妈祖庙会上，前来乞子的人烧香祭拜后，要拴回一个"大阿哥"彩塑童子像（图 2-47）作为家中子嗣中的老大，并希望它能带来更多的子嗣。山西双林寺庙、代县杨家祠等地，在地庙会所，用泥塑偶人、面花、

布娃娃等进行乞子。而在一些地区，乞子妇女用手接触或身坐形似男根的石柱或相似女阴的水注。不同地域的乞子活动不尽相同，但都属于巫术活动。

在少数民族地区，如南方彝族、苗族、土家族、毛南族中流行傩舞驱鬼娱神戏，贵州的傩堂戏等都是带有宗教色彩的巫戏和巫舞。其中祖先像、驱鬼道具、服饰图案装束、巫术偶像、神像绘画、供奉画像等，都属于这个范畴。云南楚雄的葫芦吞口（图2-48），形如面具，但它不是用来佩戴的，而是经巫师开光后，赋予神性，再安置在门楣上，以起到镇邪护家的作用。

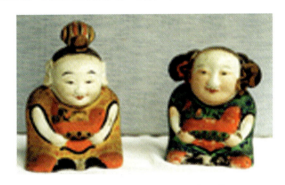

图2-47　"大阿哥"彩塑童子像　　　　　图2-48　云南楚雄的葫芦吞口

今天，在我们看来娱乐装饰性很强的艺术品，如风筝、花灯、端午香包、泥泥狗玩具、神马等，在早期都与巫术有着关系。像风筝这种纯属娱乐的玩意儿，早期是用来散灾祛病的巫术工具，人们认为随着风筝线的剪断，病痛和晦气都会随风而去；端午节儿童手腕上拴的五色丝则是古老阴阳五行观念的反映。作为历史沉淀，这些艺术品的文化内涵留在了各自的发展史上。

二、儒学

儒家思想在中国社会中有着根本性的影响。汉武帝"独尊儒术"，定儒教于一尊。隋唐时，儒、释、道并立为三教，发展到宋代，儒家的宗教体系已基本完成。儒家以中国封建伦理的"三纲""五常"为中心，吸收佛道的宗教思想和宗教化的修养方式，通过科举制度让其仪式社会化。

儒家自身有偶像崇拜的制度。儿童入塾接受教育时，要对孔子的画像或牌位行跪拜礼。从中央到地方各州县建立孔庙（图2-49），供儒生定期朝拜。许多人文神灵崇拜的形成与儒家宣扬的仁义道德有很大的关系。比如人们把岳飞、文天祥等历史人物奉为神明，是因为在他们身上完美体现了儒家的伦理纲常。开封岳飞像如图2-50所示。

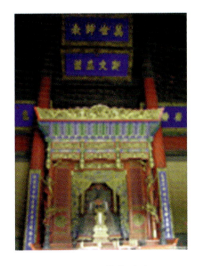

图2-49　曲阜孔庙　　　　　图2-50　开封岳飞像

三、道教

道教是中国的本土宗教，道教对中国民间文化和民间艺术的影响非常大。阴阳哲学观曾被认为是道教的核心，阴阳相合化生万物，"道生一，一生二，二生三，三生万物"道出了生生不息的生命意蕴。

道教的神仙体系不仅完整地保留了民间信奉、祭拜的神灵世界，而且在民俗活动和民间艺术品中，道家思想、人物、观念也拥有相当的分量。中国大量的历代道教壁画都表现了道教的三清等神像内容，以山西永乐宫壁画为代表（图2-51）。道教的"三元"分时法则在民间习俗中扎了根。上元节和传统的正月十五灯节相合，传说是天官赐福的好时机；中元节又称鬼节，民间扎莲荷灯、做纸船祭孤魂野鬼；下元节是人们纪念"三元大帝"或"三官大帝"的日子。在民间去道观或请道士画符算命，消灾解厄更是常见的现象。

道教中的众神如天官、真武帝（图2-52）、关帝君（图2-53）、八仙、城隍、钟馗、牛头马面、风伯雨师等，都是民间艺术品尤其是民间纸马等内容反复表现的题材。

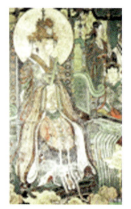 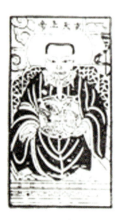

图2-51 《朝元图》（山西永乐宫壁画）　　图2-52 真武帝符　　图2-53 关帝君

四、佛教

佛教是从印度传入中国的外来宗教，它所宣扬的轮回转世、因果报应、灵魂不灭的思想与中国本土文化若干主张相适应。与贫困阶级寄希望于来世，传统阶级求治于现世的心理相吻合。但佛教的出世思想并没有左右中国儒家文化占主导地位的传统文化主流，它依附于中国原有的文化，被不断改造、融合，成为中国式佛教，故又称"释教"。先民对佛教的诸多形象也从外表到内涵进行了改造，并在历史的长河中塑造了众多独具中国特色的佛教形象。

在传统民间艺术中，遍布全国的佛庙建筑、神灵体系、佛教壁画、版画、雕塑（图2-54）等造型艺术、文学

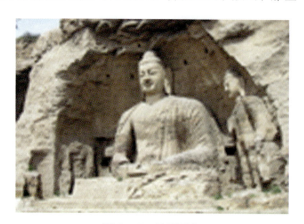

图2-54 云冈石窟

故事、戏曲表演、音乐舞蹈，乃至饮食、语言、家庭神位等诸多方面都受到佛教的影响。佛教对民俗和民间艺术的影响是多方面的。中国木版年画是受佛教兴盛的推动而发展起来的。唐代以来，随着佛教传播的加速，佛教的刻印日益兴盛，为向民众更好地解释佛教的经卷内容而出现的佛经版画，成为后来木版年画、书籍插画、绣像画的源头。源于秦晋皮影的人物造型宽额高鼻深目的特点，也是受佛像的影响。

最后，人们认识到，民间对儒、道、佛三家思想和神灵的理解并不是截然分开的。民间艺术品除了和儒家、佛教、道教等有密切联系外，还与其他教派如伊斯兰教、天主教和富有地域特色和民族特征的各种民间信仰有着千丝万缕的联系。中国的民间信仰并没有完整统一的教义、教典、神统和仪式，它不像其他宗教具有完整的宗教形态和独立的宗教体系。民间信仰更多的是以口承的形式流传，同时假借艺术形象的手段传播和传承。

第三章

衣食住行中的民间传统艺术

YISHIZHUXING ZHONG DE MINJIAN CHUANTONG YISHU

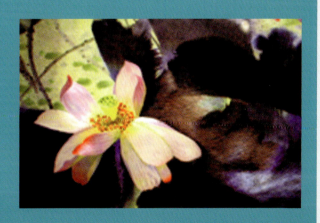

第一节
"衣"之印染、织锦、刺绣、服装、佩饰

一、印染

早在新石器时代，我们的祖先就能够用赤铁矿粉将麻布染成红色。居住在青海柴达木盆地诺木洪地区的原始部落，已能把毛线染成黄、红、褐、蓝等颜色。这些都说明当时已具备染色工艺的雏形。

我国是世界上最早饲养桑蚕和织造丝绸的国家。两千多年前已有相当完善的印染技术。周代，民间已有了专门的染匠从事丝帛染色；魏晋南北朝时期，我国已有了早期的绞缬和夹缬染织工艺；到了唐代，染织工艺已相当发达；宋代，西南民族地区的蜡染已全国闻名；明清时代，民间蓝印花布在南方非常普及；民国时期，民间蓝印花布在各地已相当流行。

1. 扎染

扎染古称绞缬，是我国民间最早进行染色的工艺之一。

扎染使用麻、丝、棉、绳线把平整的布料进行有规律的扎、缚、缝、缀等，产生皱褶并相互覆盖，染色时浸染不到的地方会出现各种花纹图案。由于扎缝的宽窄、松紧不同，皱痕、折叠的变化，加之染色过程中染液浸透、浸润时间的长短不同，最后得到纹理变化相互渗透，花纹深浅各异、变化万千的效果。它有一种强烈的不可重复的艺术效果。如图3-1所示为敦煌壁画飞天画。

2. 蜡染

蜡染古称蜡缬，先在棉布或丝织物上绘制图案，然后浸入靛蓝缸中染色，将布上无蜡部分染上蓝色，经氧化后再除蜡，在蓝底上显出白色花纹。其基本原理是利用遮盖的方法，产生空白，从而形成花纹。蜡染有单色染和复色染两种。复色染有套色四五色，因不同的颜色容易互相浸润，亦能产生丰富奇妙的效果。

蜡染图案纹样主要分为动物纹样、植物纹样、几何纹样三大类。动物纹样有龙、凤、飞鸟、蝴蝶、鱼、蛙等；植物纹样则有荷花、水草，以及当地的各种花卉；几何纹样有旋涡纹、如意纹、锯齿纹、同心纹、斜线纹、网纹等。这类几何纹样，将动植物变形成勾云纹，其高度的抽象化和符号化不仅极具形式美感，而且富有丰富的民族文化内涵。少数民族蜡染的图案纹样，一般都含有独特的民族文化内涵，甚至记录着民族发展历史、信仰等。如图3-2所示为苗族蜡染传统图案"哥涡花"。

蜡染艺术在云贵地区最为集中。位于贵州东南的丹寨是著名的蜡染之乡。这里的苗族、布依族妇女，几乎人人都会用蜡染装饰衣服、头饰、头帕、包单、背带等。如图3-3所示为丹寨苗族妇女在点蜡花。

3. 夹染

夹染古称夹缬，是我国历史悠久的印染工艺，如图3-4所示为唐代双鸟花卉夹染。夹染是用两块雕镂相同的图案花版，将布帛夹在中间捆绑起来，放在染缸里浸染，染料渗不进去，也有的花纹突出部分与布压在一起，留出的白纹成为色地白花的印染品。旧时民间用来做夹染被面的印版共有17块，坯布与印染重复折叠组装夹印，一次可夹印16幅形态各异，而又风格、尺寸统一的花布。

夹染的品种多样，多用于新婚被面。夹染被面花纹丰富，有百子被、龙凤被、麒麟送子、孔雀开屏、凤穿牡丹、喜鹊衔梅、双喜、寿字、金鱼等；还有多幅布料拼成的图案，如状元花、八仙被等。在浙江的温州和台州等地流行的百子被，每床由 16 个画面组成，每个画面有 6 个儿童，整幅布面共有 96 个儿童，故称"百子被"又称"敲花被"。

夹染因种种原因，现在已十分罕见，唯有在浙江温州的苍南县还能寻觅到它的一丝踪影。

4. 蓝印花布

蓝印花布古称灰缬，又称浆染，是用镂空花版做拓印工具，铺在白布上，用抹子把防染浆剂刮入花纹空隙漏印于布面，干后侵染靛蓝，然后除去防染浆粉，显现出蓝白花纹。如图 3-5 所示为吉庆升平。

蓝印花布分为蓝底白花和白底蓝花两种。蓝底白花只需一块花版印花，白色花纹互不连接。印成的花布多以小花纹为主，一般用作衣料、蚊帐等。白底蓝花则采用两块花版套印。第一遍叫花版，第二遍叫盖版，其作用是将花版的连接点和留白之处遮盖起来，以便更清楚地衬托出蓝花纹，使所用的花纹更为洒脱、自由。此法创自苏吴一带，民间又称为"苏印"。

蓝印花布制作简便，得到广泛的引用。它多用作枕巾、衣料、床单、门帘、帐子、褥边、被面、桌布、围裙、肚兜等。

蓝印花布的题材丰富，老百姓所喜爱的吉祥图案如小燕迎春、锦鸡闹菊、狮子滚球、凤凰牡丹（图 3-6）等是常出现的题材；凤、鹿、鹤、蝴蝶、花卉等动植物的题材也常被使用。

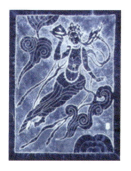
图 3-1　敦煌壁画飞天画

图 3-2　苗族蜡染传统图案"哥涡花"

图 3-3　丹寨苗族妇女在点蜡花

图 3-4　双鸟花卉夹染（唐）

图 3-5　吉庆升平

图 3-6　凤凰牡丹（刘大炮）

二、织锦

锦是一种以色线经纬织纹显现花纹的提花织物。经纬线在织造前预先染色，纬线的颜色一般在三种以上。织锦质地厚实，图案花纹繁复，工艺复杂，风格多样。

我国古代织锦最早出现在西周至春秋战国时期。秦汉时，蜀地织锦崛起，成为全国丝织业中心。三国魏晋时

期被奉为"天下之名巧"的马钧改良了提花织机,大大提高了生产效率。其中以"武侯锦"(古老蜀锦的代称)最为出名。唐代织锦可谓百花齐放,它在题材、造型、构成、色彩、艺术风格上吸取了波斯、中亚等外来营养,富有独创性。发展到宋代,形成了四川的蜀锦、苏州的宋锦以及南京的云锦三大名锦。少数民族地区也形成了各具特色的织锦体系。

(一) 三大名锦

自宋代以后,南京云锦、苏州宋锦、四川蜀锦并称为中国三大名锦。三大名锦是在我国各地民间织锦的基础上发展起来的,也是由无数民间织锦艺人的智慧和心血凝聚而成,它们代表着我国民间织锦的最高技艺水平,堪称经典之作。

1. 蜀锦

蜀锦是指以成都为中心的织锦。在三大名锦中,蜀锦的历史最为悠久,影响也最为深远。蜀锦的传统特色是经线起花,经线呈彩条状排列,利用彩经条纹和彩纬条纹交织,彩条起彩,彩条添花,形成紧密厚实、色彩艳丽光洁的效果。

蜀锦是纯真丝织品。它的色彩繁而不乱,五光十色,具有庄严雄浑的气派。传统品种有浣花锦、雨丝锦、月华锦、团花锦、散花锦、铺地锦等。图案多以写实纹样为主,取对称平衡式构成法,以红色为多。

2. 宋锦

宋锦形成于北宋末年,相传宋高宗逃难临安后,全国的政治、文化中心南移,丝绸之府苏州成为宋代制造业的中心之一,因而苏州的织锦被称为宋锦。

图 3-7 云锦

宋锦有大锦、小锦两类。大锦又称重锦,其制造工艺讲究,主要做服装用料;小锦又称匣锦,用于书画装裱和制作锦盒,色彩古朴淡雅。它的独特风格在于装饰韵味的缠枝莲花、穿枝牡丹,并发展成遍地锦纹图案,最具代表的是八达晕锦。

3. 云锦

南京云锦(图 3-7)因其色彩绚丽,宛如天上的云霞,又因其所织图案以各式云纹为主,故名云锦。它虽晚于蜀锦、宋锦,但它集历代织锦工艺之大成,成为三大名锦之首。

云锦织造工艺高超精细,夹金织银是云锦的一大特点,织物雍容华贵、金碧辉煌。它主要有织金、库锦、库缎、妆花四大品种。图案纹样上则具有鲜明的中国吉祥文化特征。图案有动物、植物、人物、文房四宝、乐器、佛道等写实或几何形式的纹样。

(二) 少数民族织锦

深受三大名锦的影响,分布地域极其广泛的少数民族织锦在发展过程中,始终保持着鲜明的民族特色和浓郁的地域特征。通常称"锦"者均为丝织品,而少数民族地区织锦则多用彩色棉线。少数民族织锦风格古朴,色彩明快、鲜艳,是民间织锦艺术的精华,是各民族的文化遗产。

1. 壮锦

壮锦(图 3-8)又称"绒花被面",被誉为名绣之一。其工艺独特,是用丝线和棉线合织而成的。它用色浓重,对比强烈,常用红、黄等色作为底色,加之丝线作纬,使图案显得色彩明亮、光泽美观。传统的壮锦图案有几何图案,又有各种描绘花纹,常见的有水波纹、云纹以及各种花草和动物图形。凤的图案在壮锦中独占鳌头,"十件壮锦九件凤,活似凤从锦中出",这是由于壮族喜爱凤凰,视之为吉祥的象征。

2. 土家锦

土家锦又称"西兰卡普"(图 3-9)。它用色浓艳富丽,对比强烈。同时在织造中采用退晕法,即色彩按明

度由深到浅的次序排列，使各种艳丽的色彩组合产生调和关系，形成和谐的次序美感。土家锦的图案主要是几何纹样，"勾纹"最具有代表性。在题材上，以虎纹、蛇纹居多，这与该民族的先民曾以虎、蛇为图腾有关。

图3-8 壮锦凤凰（局部）

图3-9 西兰卡普

3. 苗锦

苗锦又称"芭排"，意为"花被面"。因织物背面形成密集如麻的线束，形似牛肚，故又称"牛肚被面"。苗锦经常用黑色或其他深色做底，黑色构成了图案的基本骨架，并可以分割和统一对比色，起到和谐、协调的作用，并以此衬托包边装饰主图纹样。

"织花带"是苗锦的特色手工艺。它制作精致、色彩亮丽，纹样丰富华丽，可作腰带（图3-10）、背裙带、小孩花帽带等。苗锦图案题材丰富，多为花鸟虫鱼，也有几何图形和文字表现。

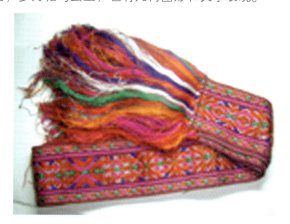

图3-10 苗锦腰带

4. 侗锦

侗锦古称"纶织"。它分为素锦和彩锦两种。素锦一般用黑白两种颜色的细棉纱织成，正背两面纹样黑白相反，多用于被面、床单、帐帘等大件织品。彩锦的纬纱通常用各色丝线，经纱为白色或黑色棉线。侗锦图案精致细腻，色彩搭配柔和，常用于制作背小孩用的背带、枕套、头帕、肚兜、绑腿及姑娘定情的信物等，织造颇费工时，也是侗锦的精华。

5. 瑶锦

瑶锦在当地称为"八宝被"，主要用于被面。它线条粗犷雄健，反映了山地民族耿直淳厚、矫健彪悍的民族气质。广西地区的"盘瑶"以红色瑶锦表示吉庆喜瑞，以橘黄和绿色表示悲伤哀悼。瑶锦以染色面纱或丝线织造，图以花草和几何纹为多，因其手工技艺及纹饰肌理有别于其他民族织锦而独具特色。

三、刺绣

我国民间刺绣的历史可追溯到远古时代，它是伴随着陶器和织物的诞生以及人类最早的审美意识而产生的。

民间刺绣用穿针引线的方法，将各种彩色丝线、绒线或棉线在织好的绸缎、布帛等材料上用不同的针法进行刺缀，从而形成不同的图案、花纹或文字，古籍中称为"针凿"或"女红"。刺绣工艺最初就是用来装饰服装的。古人上衣下裳，遵循"十二章服制"，即前六章为衣，后六章为裳，十二章以"衣绘而裳绣"为原则，上绘下绣，绘绣结合，这一制度代代相传，直至清末。

（一）四大名绣

1. 苏绣

清代是苏绣的鼎盛时期，苏州绣庄林立，达150多家，绣工约4万人，苏州被誉为"绣市"。当时出现了一批艺术家如沈寿等人，首创仿真绣而誉满中外。

苏绣构图简洁、色彩淡雅、针法多样、绣制精致，不仅有单面绣，还有双面绣。它讲究花线粗细和丝理变化，根据需要有时可将一根花线劈成48根来用。其特点可概括为平、齐、细、密、匀、顺、和、光八个字。苏绣品分两大类：欣赏品和实用品。欣赏品多以名画为稿，以针代笔，积丝累线而成，因而又称"画绣"或"绣画"，如图3-11所示为苏绣《齐白石》；实用品如绣衣、垫帏，花纹结构多为程式化，具有严谨的装饰美。

2. 湘绣

湘绣是以湖南长沙为中心的刺绣品的总称。辉煌灿烂的楚绣与马王堆汉绣，是湘绣顺理成章的最初发展之源。湘绣初以绣制日用品为主，后逐渐增加绘画性题材的观赏品，如图3-12所示。

湘绣总体艺术风格形象生动逼真，有"绣鸟能听声，绣虎能奔跑，绣人能传神"的美誉；色彩丰富鲜艳，尤其强调色彩的浓淡和明暗；劈线细致，针法多变，质朴而优美。

3. 蜀绣

蜀绣以成都为中心，历史悠久。清代是其发展的重要阶段，仅成都市内就有六十余家店铺，从业人员逾千，并出现了出租刺绣品的商家。

蜀绣的艺术特征是色彩淳朴厚重，富有蜀地民间文化特色。其原料采用当地生产的绸缎和各色散线，制作认真，针法严谨，产品坚实。清代蜀绣红缎底百鸟朝凤蚊帐檐，在红缎底上加金彩绣松鹤、孔雀和花鸟，针法工整、丝路清晰、色彩艳丽、对比强烈。《昭君出塞》蜀绣作品如图2-13所示。

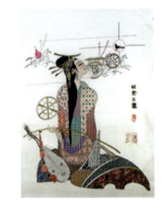

图3-11 《齐白石》（任嘒閒）　　图3-12 湘绣作品　　图3-13 《昭君出塞》（郝淑萍）

4. 粤绣

粤绣（图3-14）是粤地刺绣的总称，包括以广州为中心的广绣和潮州的潮绣。粤绣在唐代已有很高的水平，明代出口到欧洲，形成了独特的风格。其色彩艳丽明快，富有南国特色；其绣线多样，大大有别于其他地区，具有独创性。

粤绣艺人（图3-15）以孔雀羽毛捻制成绣线，使绣品具有金翠夺目的效果。色彩浓郁、华美艳丽，常用红绿相间、盘金钉银，具有南国民间艺术的装饰风格。

 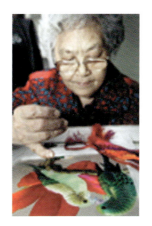

图 3-14　粤绣（陈少芳）　　图 3-15　被誉为"现代广绣"奠基人陈少芳正在绣鹦鹉

（二）各地民间刺绣

以刺绣装饰衣裳和居室是许多民族和地区的共同特点和喜好。民间刺绣基本处于与日常生活完全融合在一起的普通手艺的地位，但是正是这种生活艺术，使得民间刺绣一代代自发地保留了下来。

1. 甘肃民间刺绣

甘肃民间刺绣最具代表性的属安阳刺绣。安阳刺绣融合各地刺绣技艺，具有自己的风韵。透过一些兽形枕和鱼蛙形的小孩耳枕，可感受到人们寄托于各种图腾及瑞兽身上的辟邪纳福的古代巫术文化观念。

2. 陕西民间刺绣

陕西民间刺绣的一大特点是实用和审美结合。百家衣是千阳农村传统的童装上衣，是用色布块和绣片拼合的儿童坎肩。母亲们带着心中的愿望，精心缝制，借百字寓意长命百岁。

3. 山西民间刺绣

山西民间刺绣在色彩的运用上多采用强烈的对比色，淡雅的花纹绣在深色底子上，在对比中求协调。偶尔在冷色调的花纹中点缀一点红色小花，这种万绿丛中一点红的手法使得绣品雍容华贵。

4. 贵州民间刺绣

黔东南是苗族最大的聚居地，是保持苗族文化特征和文化特点最完整的区域。苗绣的表现手法简朴传神，不受自然形的约束，纹样丰富、神秘；色彩浓艳华丽；在造型上大胆变形、夸张，天真烂漫，充满着幻想。苗族挑花纹样如图 3-16 所示。

5. 新疆民间刺绣

维吾尔族传统手工刺绣技艺十分发达，应用极广，尤以刺绣花帽最具特色。它以其鲜艳的色彩、精美的图案、独特的样式，向人展示着维吾尔族人的豪爽、粗犷、勇敢和乐观。

传统的哈萨克族手工刺绣（图 3-17）是用盐和奶混合调汁，在黑、红、紫三色的绒布或白色棉布衬底上，勾勒出各种独特想象，然后用自制的五彩线沿草图精心绣制而成。

 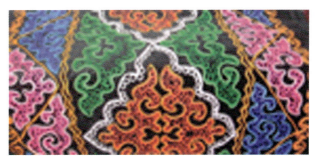

图 3-16　苗族挑花纹样　　　　　　　图 3-17　传统的哈萨克族手工刺绣

四、服饰

中国的服饰文化古老、深远而博大。众多民族的迁徙、流变，各种地域所形成的不同文化情景，特殊的视觉和心理审美模式，形成中华民族纷繁多姿的服装造型样式和装饰。

人类获得御寒、遮羞、装饰的服饰意识的时候，也是面对日益离自己远去的自然的时候。他们以最原始的材料，如兽皮、树叶等裹身，形成了最原始的服饰样式、装饰样式，以及装饰意识。进入文明社会后，随着生产力的发展，服饰与人日益不可分离，只要人生活在社会中，就离不开服饰。中国历史悠久，疆土广袤，且不说中原服饰在历史长河中纷繁的变化，各少数民族服饰更是在独特的生存环境和文化氛围中，创造了数不胜数的样式。任何一种服饰都体现着人们对生活的热爱、对环境的适应，更寄托着一个民族的信念和理想。

（一）汉族民间服饰

汉族民间服饰有两种基本形制，即上衣下裳和衣裳连属。这可以说是整个中华服饰的核心。总的看来，妇女穿上衣下裳服饰较多，而男子则以上下连属的袍服为主。两种形制或交替使用，或并行不悖，熙来攘往地度过了数千年岁月。

上衣种类繁多，包括襦、半臂、半衣、背子、抹胸、比甲、腹围、对襟衣、斜襟衣、衫子、长袄、短袄、云肩、霞帔、兜肚、口围、马褂、坎肩、短袍、围腰等。下裳有裤以及各类裙饰。有些裙子名重一时，如月华裙、凤尾裙、石榴红裙、百鸟毛裙、马面裙、绣花裙等。汉族民间服饰示例如图3-18至图3-23所示。

图3-18　襦

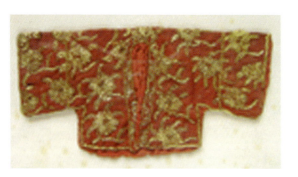

图3-19　蹙金绣半臂（唐）

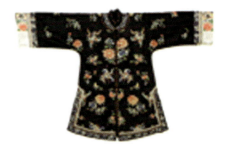

图3-20　黑底五彩绣花蝶纹对襟衣（清）

图3-21　云肩

图3-22　坎肩

图3-23　马面裙

汉族民间服饰除了在形制、种类、结构、穿戴等方面保持着大体一致的面貌外，不同居住地的汉人还创造了具有强烈地域特征的服饰种类。居于黄土高原陕西、山西一带的男子喜爱羊皮大氅，头扎白头巾，粗犷豪放中透出西北人的淳朴。江、浙、皖南一带水乡的服饰（图3-24、图3-25），自有一种清水出芙蓉的韵致。妇女们喜欢穿蓝白相间的右衽紧袖衣，下穿蓝印花布裤，扎花裹腿，并系围腰；头饰为挽髻插簪。另外穿蓝印花布长袍的也不少，民间穿丝绸和绣衣的比比皆是。比起北方的胭脂浓妆，南方的服饰多了几分水性和灵气。

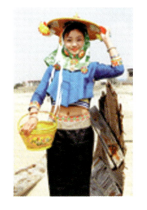
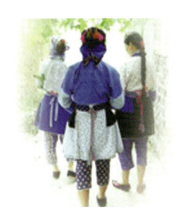

图 3-24　惠安女服饰　　　　图 3-25　吴东水乡服饰

（二）少数民族民间服饰举例

1. 蒙古族

蒙古族服饰的主体是蒙古袍，其特点是右衽、斜襟、高领、长袖，下摆基本上不开衩。男袍较为肥大，女袍则以紧身为特点；袍边袖口领口多绣有盘肠云卷纹样，同时还镶嵌绸缎花边，并钉缀虎豹、水獭、貂鼠等皮毛。

蒙古袍服（图 3-26 至图 3-28）的色彩多以乳白、大红、粉红、绿、天蓝、浅蓝为主，各种色彩都有特定的含义。白色象征圣洁，多在庆典、年节中穿着；蓝色标志着永恒、坚贞、忠诚，是蒙古族人民的性格特征；红色寓意温暖、光明。蒙古袍所用的材料，过去以毛皮为主，现在则多为绸缎绢以及光板绵羊毛为主。

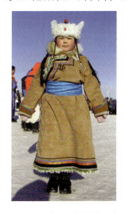 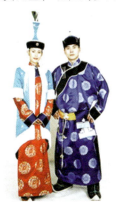 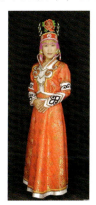

图 3-26　蒙古族服饰（一）　　图 3-27　蒙古族服饰（二）　　图 3-28　蒙古族服饰（三）

2. 藏族服饰

藏族服饰的特点是长袖、宽腰、大襟、肥大，形制为长袍。较为高档的长袍为揭衫，藏族称"丑拉"。用加翠毛氆氇制作，衣边上镶缀水獭皮、库锦、全宝等绸缎，五光十色、艳丽异常（图 3-29、图 3-30）。

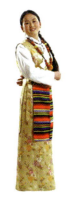 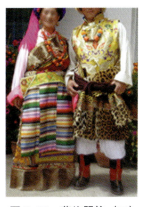

图 3-29　藏族服饰（一）　　图 3-30　藏族服饰（二）

男式加翠褐衫，衣领为袈裟式，右襟用钢扣、布扣扣扎；腰间系以粉红或果绿色绸腰带，腰带使上提的腰部呈折叠状，其中可以携带各类小物品；女式裙衫衣领为中式高领，腰身肥大，右开襟，下摆前后长短一样；扎腰后，下摆长及脚背。

3. 傣族服饰

傣族妇女的服饰地域特征极为明显。西双版纳妇女上身内穿白色、绯红色或淡绿色紧身背心，外穿对襟、大襟无领短衫，紧身窄袖，以布带扎结代替衣扣；下体着紧身筒裙，长及脚背，以银质腰带扎腰（图3-31）。潞西、盈江的傣族姑娘上衣为对襟短衫，下为长裤，裙子则是结婚的标志。滇中哀牢山下黄河河畔的新平、元江以及玉溪的傣族妇女服饰绮丽多姿，被称为"花腰傣"。傣族男子衣饰简便，一般穿无领对襟或大襟小袖衫，下着长款裤，冬天以白、青布包头，并有佩刀之习（图3-32）。

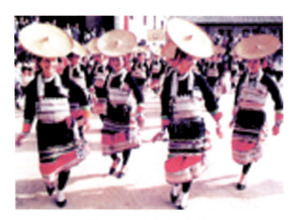

图3-31 傣族女子服饰

图3-32 傣族男子服饰

五、佩饰

配饰的起源很早，其最初的原型，大约是古代的人们图方便，为将许多的物品随身携带而系于腰间。这其中，有的具有辟邪功能（图3-33），有的作为财富的象征，还有的是一些日常器具和工具。而后，佩戴身上的物品有了变化。春秋战国时期，配饰样式基本固定下来，多是珠玉、容刀、帨巾之类，汉代样式秉承前朝，但其工艺和形制却更为精巧，造型、质料、色彩上的等级差别愈加明显。由多种材质的造型构成的组绶串饰亦开始流行。隋唐时期的贵族男子多以腰间系束二带为时髦，大带专用于束腰，革带则用于系挂佩饰。这样的风习到了唐代已演变成为舆服制度的一部分，并延续到后来。在宋代，穿紫佩鱼是一种很高的荣誉。还有一种顺袋也是经常佩戴之物。在宋代民间流行的佩饰则五花八门，品类繁多，其中多数已是装饰的意义大于实用的功能了（图3-34）。辽金元朝的佩饰基本上与宋相近，其区别仅在于装饰纹样而已（图3-35）。明清时期，各式能够满足多种用途的囊、包、袋占了很大的比重，余者便是用金、银、铜以及象牙、兽骨等多种材料精制而成的什器、有勺、锥、刀、镊、夹、锉、签、挖、枪等，一般以数件系于环或牌上，与挂链或绶带等构成佩饰。

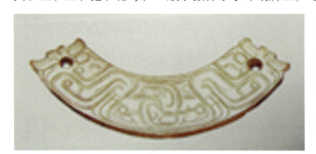

图3-33 蛟龙纹璜（西周）

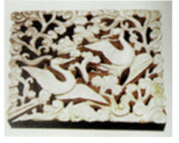

图3-34 云鹤纹白玉饰件（宋）

图3-35 白玉镂雕梅花纹帽花（明）

（璜是一种弧形的玉器，主要用于佩戴，象征吉祥、平安。一般都认为"半璧曰璜"，但多数璜只有璧的三分之一，有的甚至只有四分之一，只有少数接近二分之一。）

民间配饰中有一种绳结配饰，传承数千年，其寓意深刻，源远流长。它既没有因循环往复的朝代更替而舍弃，也没有因外来文化的传入而退出服饰舞台。中国传统结的特点是：每一个结从头到尾都是用一根丝绳，通过始终不断、顺理成章地穿梭、缠绕，编织成没有正反、左右对称、首尾相接，无始无终的结饰（图 3-36）。这种独特的艺术造型手法本身就象征着生命的连绵不断，包含着大千世界中万物众生的自然规律，蕴含着平和完满和吉祥。如吉祥结、磐结、鱼结组合起来是吉庆有余（图 3-37）；蝙蝠结、金钱结组成福在眼前等。

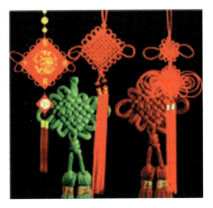
图 3-36　中国结

图 3-37　磐结、蝴蝶结"丹凤朝阳"纹镜袋（传世）

第二节
"食"之饮食/炊具

一、饮食

在我国北方，黄河流域各省以面食为主，民间皆有在一定的民俗节令、喜庆纪念日做面塑的习俗，俗称"面花""礼馍"。它是用面塑造各种生物形象，如狮子、虎、鱼、龙、花卉、鲜果等，还有娃娃及神话、戏曲人物等，塑好后如蒸馒头一样蒸熟，就定型了。它既是精美的工艺品，又是可口的食品（有少数不作食用）。

面塑起源于民间祭祀活动中用面塑动物代替宰杀真牛羊等动物的习俗，如一年一度的祭黄帝陵、祭关帝等。这种祭祀礼馍（图 3-38）一般是不作食用的，其总体风格是色彩艳丽，做工精巧。还有藏族的酥油花，用凝固的酥油雕塑出各种人物、动物、植物及其宗教事件的造型，雕塑手法细腻生动，色彩艳丽（图 3-39）。

在年节喜庆日时，做面花用以庆贺丰收、祝寿、贺喜，表示大吉大利、消灾免疫。如过年时多做枣糕、枣山，结婚时多做鱼莲、娃娃、凤戏牡丹等吉祥如意类物品。

因地域和风俗习惯的不同，各地的面塑文化千姿百态。河南面塑先用面捏好造型、蒸熟，然后放凉再蒸一次，再等到凉透后着色。面塑放置半年不裂变，不长霉生虫，形象浑圆稚拙，富有情趣。甘肃面塑，有的用发酵好的面泥，塑造成型，蒸熟后着色；也有的用面团造型，然后烤烙成型，涂色点染（图 3-40）；还有的塑性后用油炸，出锅后再施色组合。庆阳面塑蒸熟后穿在铁丝或丝线扎成的树枝状指甲上，形成一束面花树，用以祭奉。各地面塑工艺或简或繁，或粗犷质朴或华丽细腻，风格多姿多彩。

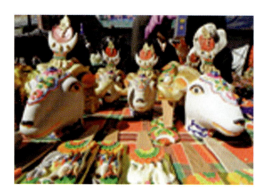
图 3-38 丧祭混沌礼馍

图 3-39 酥油花（藏族）

图 3-40 吃面羊（河北磁县）

二、饮食器皿

1. 茶具

中国茶在世界上享有盛誉。中国人饮茶历史悠久，饮茶的习俗也几经变革，因此，茶具的变化也很大。另外，在各民族人民中间，流传着许多独特的饮茶方法，使用的茶具也各有特色。

早期的烹茶器具多为陶制，亦非专用器物。唐代以来，因饮茶已成习俗，才开始有了专用器物。储存、烹饮茶的罐、瓶、壶、盏、碗，其造型虽与其他饮食器具大同小异，但为了防止混入异味，此时已作为专用。晚唐以后，开始出现了点茶品饮的方式，即将茶末放在茶盏中，然后将沸水一点点往茶盏内抵住，同时，用竹片制成的"茶筅"搅动盏中茶末，使沸水与茶彼此交融，泛出泡沫。这种饮茶方式在宋代也广为流传，并演化为斗茶的方式。随之也出现了多种专门为点茶、斗茶而制作的碗、盏，尤以"碧玉瓯"（图3-41）和"建盏"（图3-42）最为有名。明清以后，散茶工艺的出现，使茶有了新的品饮方式。如明代的瀹茶、清代的工夫茶及盖碗茶等，茶具多古朴典雅。流传的茶具有壶、盏、碗、杯、茶匙、漏斗及多种造型的茶叶罐等。

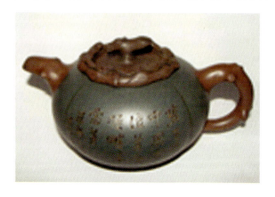
图 3-41 碧玉瓯

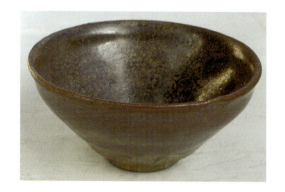
图 3-42 建盏茶碗（南宋）

2. 酒具

古代的酒具可分为盛酒器和饮酒器：盛酒器有尊、壶（图3-43）、卣、彝、缶等，饮酒器有爵（图3-44）、觚、斝、觯、觥、觞等。唐宋以来的酒具无论是盛酒器还是饮酒器，其造型、装饰及材料均发生了巨大的变化。民间生活中流传的盛酒器以陶瓷制作的尊、瓶、坛、壶等为主，虽然外形各异，但容积较为统一，以便于交易，而饮酒器则以盅、杯、碗、壶为常用，制作、装饰均比较精美。少数民族地区流传的酒具一般为金属、皮革、木、竹等材料制作而成，其造型多带地方特色和民族特点。医学认为寒酒伤胃，于是人们制作出多种不同材质的温酒器具，用金属制作的可以直接在炉灶上温酒，用陶瓷制作的酒壶或酒瓶可以放在热水盆里暖酒。最为巧妙的是套杯，由一大一下两只杯子构成，先在大杯中注进热水，放上盛有酒的小杯，可以长时间保温。

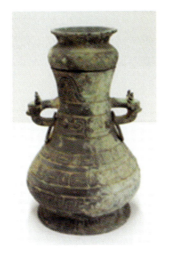
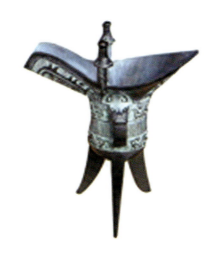

图 3-43 铜圆壶（盛酒器 西周）　　图 3-44 亚爵（温饮酒器 西周）

3. 食具

中国古代食具中盛器的种类很多，有簋、鬲、敦、簠、盂（图3-45）、豆（图3-46）、盘、碗等。其中有许多现在已不再使用，但后来食具的演变发展无不与其保持着或显或隐的承继关系。盂、碗、盘系由簋演变而来。碗的基本造型直接从盂演变而来的，古代多写作"椀"，是因为古时的碗多为木制，汉代碗也曾充作酒具使用。唐代以后，在汉族地区流传的碗多为陶瓷制作，形制大小不一，除圆形外，还有其他多种形状，用途各异。在民间，日常使用的碗（图3-47）也是陶瓷制作，器形稚拙，装饰纹样多用青花或五彩描绘，用笔洒脱，画面简朴而有趣味。用金、银、铜、漆等材料制作的碗，在现代日常生活中并不多见，往往作为传家之宝，只有在喜庆的日子里才能使用。古代的盘子形制很大（图3-48），"盆大者曰盘"，其主要用途有二，一是盛放食物，二是盛水，后来也作祭器使用。宋代以后，随着宴会格式的演变，出现了碟，碟与盘基本造型相近，仅有大小之分。

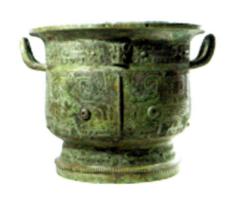

图 3-45 盂（商晚期）　　　　　图 3-46 白釉豆

图 3-47 龙泉莲瓣纹碗（元）　　图 3-48 陶三足盘

4. 炊具

炊具的发展与饮食习俗的演变及烹饪技术的提高有关，同时还与社会科学技术以及生产的发展有关。新石器时代，主要的烹饪容器均为陶制，烹、煮、熬都由大大小小的陶罐和陶盆来完成。在部分地区，还发现有使用石锅的。进入青铜时代后，陶制烹饪容器便为青铜器所取代。古代医学发现，铜器的毒性进入菜肴，会对健康产生不良影响，所以，到秦汉时，铁制的烹饪容器已逐渐取代了铜制烹饪容具，但其基本形制仍然沿袭青铜器的。

宋代以后，随着煎炒技术的发展，餐饮习惯的改革，厨房用品也发生了变化。由铁、木、竹、藤等材料做的刀、砧板、铲、钩、仗、棒、匾、筛、勺、盆、桶等炊具由单一发展为多样，还出现了专门制作饮料的榨凳、小石磨（图3-49）、陶磨、瓷钵（图3-50）等。大户人家的厨房，多置有专门的点心模具，婚、寿、喜、庆所用各不相同。这些雕刻精细的糕饼点心模具，以木制的为多，也有锡铸成的；有的由数个不同纹样组成同一个主题刻在一块板子上，也有的以单个图案寄予多重含义。在一般的民家，各种类型的储放食品干果的食盒和便于携带食品外出的食盒篮（图3-51）也是必不可少的。食盒的形式不拘，所使用的材料有木、漆、藤、竹、皮革、陶瓷及各种金属等，装饰的方法有绘、刻、雕、镂、塑等，装饰的内容为吉祥图案、花鸟虫鱼等。另外，各种竹藤柳条编结的提篮也呈现着丰富多彩的造型。

图3-49　手工石磨

图3-50　磁州窑药钵（宋）

图3-51　竹编食盒一对（清）

第三节
"住"之民居

中国民间美术中的建筑艺术，其结构和装饰主要集中体现在明清两代以及近现代某些按照传统格局营造的建筑物中。中国是一个多民族且地域广阔的国家，总体上看觉得部分地区的建筑仍广泛采用木构架体系，但是，在一些地区也形成了某些其他类型的住宅和建筑物。

一、民间建筑的样式与地域特色

1. 北方地区民间建筑

北方农村中普通民房大多就地取材，用砖石、土坯砌墙，屋内以炕取暖，屋顶做成平顶或坡顶，以黄土拌石灰作面，抹以青灰或盖瓦铺草，厚实保暖。胶东沿海地区常以海草铺盖屋面，冀晋豫交界的太行山区多以砌石为

墙，因材料变化而形成各地的特色。东北地区的宅居以三间为基本形式，或五间七间，或内院外院；一般宅基广，院落大，以免相互遮挡阳光；由于取暖需要，墙壁厚实而较封闭，且装饰较少。最典型的北方住宅以北京四合院（图3-52）为代表。

窑洞式住宅（图3-53、图3-54）也是北方分布较广的宅居形式之一，普遍出现在豫晋陕甘等省的黄土地区。

图3-52　北京四合院（局部）

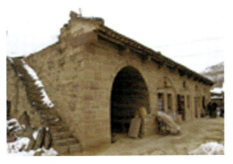
图3-53　甘肃华池民居石头窑洞

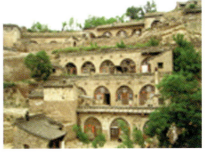
图3-54　李家山窑洞式古村落住宅

2. 江南地区民间建筑

江南建筑住宅（图3-55）多沿河布置，曲巷幽深，宅门错落。桥是其中不可缺少的建筑，并多利用牌坊、塔、里门、阁楼、亭等建筑进行装点，营造出或开阔灵巧，或曲折、高耸的境界。在建筑装饰上，雕镂及面绘是它的特点。屋脊、门窗、廊檐、柱梁等处都有装点，屋内则用各种屏门、隔扇、罩等作自由分隔。大部分木架仅加上少数精美的雕刻，涂以褐、栗、深灰等色彩或用木材本色。与白墙、青瓦、灰麻石地面构成完整而和谐的组合。

浙江、江苏民居（图3-56）以文雅、质朴见长；徽州（图3-57）则以精美、繁缛著称，尤以木雕、石雕、砖雕见长。

3. 中南地区民间建筑

中南地区的民间建筑（图3-58）既受北方建筑的影响又受江南建筑的影响，在风格上比较朴实、自由。普通民宅多为对称式凹形平面布局或长方形布局。建筑材料则就地取材，在山城、原野上形成极富特色的人文景观。

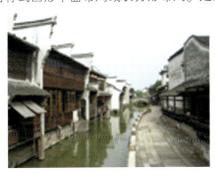
图3-55　江南水乡乌镇

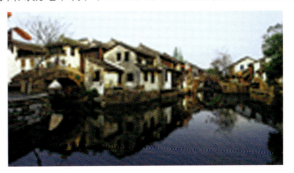
图3-56　苏州周庄民居

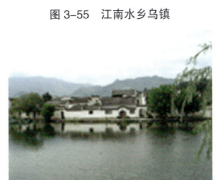
图3-57　徽派民居

图3-58　湘西凤凰土家吊脚楼

在装饰方面，除了体现出不同材质的特点之外，仍以木雕、石雕与陶瓦塑为主。造型上活泼多变。大多不施彩绘，仅在极显眼的地方以强烈色彩进行点缀，显得富有生气。

4. 西南地区民间建筑

西南地区民间建筑形式丰富多彩，保留着鲜明的地域特征和民族特色。西北部各民族多沿用夯土、石墙与木构相结合的建筑形式，在壮族、侗族、布依族、傣族（图3-59）、黎族、佤族等民族居住地区，更多的保持着下部架空的干栏式的构造住宅，既适应了炎热多雨的气候，又可防止毒虫野兽的侵袭。

在平原或丘陵地区，汉族、布依族、彝族、苗族等民族杂居处，三开间木构架的院落式住宅占主要位置，但在用材上颇具特色，彝族的"土撑房"（图3-60）和苗族（图3-61）、布依族的"石头寨"都是典型代表。

图3-59　傣族竹楼民居

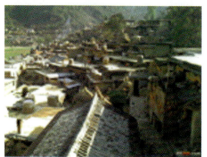
图3-60　彝族土撑房

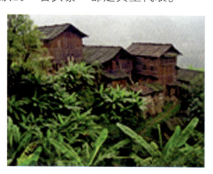
图3-61　贵州苗族民居

5. 岭南地区民间建筑

广东、广西、福建、海南、台湾诸省古称岭南地区。这些省份大部分受中原文化的影响，形成了以中原建筑为基础，融合江南建筑式样且又具有极强区域特征的建筑体系。少数民族建筑以海南黎族聚居区的船屋（图3-62）最具特色，船屋多用竹木搭建而成，因其外形酷似船篷而得名。

城市中的深宅大院多取中轴式对称布局，通常以一间数进式排列，各进之间有大小不等的天井和院落。装饰上繁缛、细密。砖雕、石雕、木雕使用广泛，常以深绿色或加金漆、朱红等色描绘，鲜明而热闹（图3-63）。比较特殊的宅居类型是闽粤山区的客家住宅。客家人的自卫习俗，使他们具有特殊的语言与生活方式。他们聚族而居，形成庞大的宅居群落，其中最有特点的宅居是巨大的圆形或方形土楼（图3-64）。

图3-62　黎族船屋

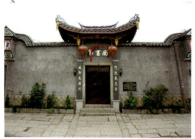
图3-63　闽南民居（十进人家）

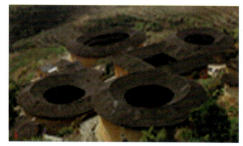
图3-64　客家土楼

6. 边疆少数民族建筑

在内蒙古、甘肃、新疆、青海的部分少数民族地区，帐篷是重要的宅居形式，它们与游牧生活方式相适应。帐篷中最主要的是毡包，即蒙古包（图3-65），又称穹庐、独贵，是北方游牧民族的一种住所。

新疆地区的建筑物（图3-66），受宗教信仰的影响，宅居风格亦受到伊斯兰和西亚建筑风格的影响。它大体上分为水架平顶式和土拱式住宅两大类。前者分布广泛，后者集中于吐鲁番盆地一带。维吾尔建筑上均饰有图案，多是蔓草纹与几何纹，也有许多花卉装饰，色彩鲜明强烈，显出清新、幽静之美。常见的建筑装饰手法有彩绘、木雕、石膏雕花、砖刻、琉璃砖、木拼花、镂空花、拼花墙等。

藏族地区的宅居亦受到宗教的强烈影响。它广泛采用平顶，多取长方形或曲尺形平面。山区多用石材砌筑，称为碉房。它的主要特征是平屋顶，用石块砌成，墙面上有很小的门洞和窗洞。碉房（图 3-67）一般依山而建，以三层为常见。

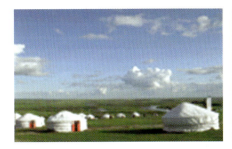
图 3-65　蒙古包

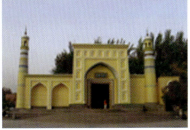
图 3-66　新疆伊斯兰建筑

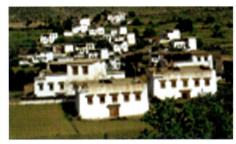
图 3-67　藏族碉房

二、家具及其他陈设物件

作为民间美术研究对象的陈设物，主要是那些延续着民族形式的陈设方式和陈设物件。家具是最主要的基本陈设物件，它造就了整个陈设的基本布局和基本格调。从家具的品种来看，最主要的类型有床、榻、箱、柜、桌、案、几、架、屏等。其中可分为以床榻为主的躺卧类家具；以箱、柜、厨为主的盛装类家具；以案、桌为主的摆放类家具；以椅、凳为主的倚坐类家具；以及架类、屏障类室内装置和装饰用的家具。虽然家具的基本类别不多，但实际细分起来，恐怕有数百乃至上千种名称和式样。

1. 躺卧类家具

床是极古老的家具种类，有突出工艺雕饰的雕花床（图 3-68），突出木架帐架功能的架子床踏步床等。榻是一种可坐可卧的在日间活动中所使用的卧具。

2. 盛装类家具

盛装类家具因大小、功用、工艺、材料的不同，有箧、笥、笼、盒、箱等不同称谓。箱是小型而便于搬动的藏物用具（图 3-69）。柜是一种主要用于收藏服装、首饰等用品的家具。从外观上分有立柜、圆角柜、方角柜、顶箱立柜、联体四件柜、高格柜等，根据用途分有衣柜、床头柜等。

橱是用于放置日常用品的，一般橱内设有隔层和抽屉，用以盛不同的物品。较为普遍的有书橱、碗橱、药橱等。橱的形制变化较多，一般较矮小且结构灵活，可与围屏、榻几、案桌等共同组合。

还有一种为"架"的家具，如书架、博古架、多宝格（图 3-70）等。此类家具在形制上更偏重于陈设、装饰，因此外形上更为轻巧，单纯。

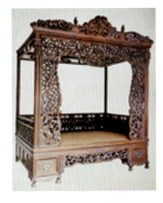
图 3-68　红木雕葡萄大开门大床（清）

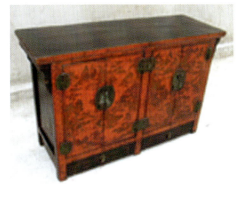
图 3-69　箱

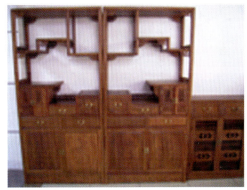
图 3-70　紫檀多宝格（清中期）

3．摆放类家具

案的使用极为普遍，不仅有供饮食用的食案，亦有供书写用的书案、画案，供陈设用的香案、条案以及琴案等。

明清以来，桌成为厅堂中最主要的陈设家具。按形状来划分，有方桌、圆桌、月牙桌，按用途分有书桌、供桌、酒桌、琴桌、账桌、灯桌等；按排座人数来分有四仙桌、八仙桌等（图3-71）。

还有一些轻便、可随意摆放的小型家具，如茶几、搁几、套几（图3-72）、燕几等。

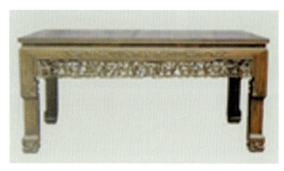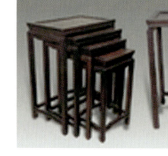

图3-71　红木八仙供桌（清）　　　　图3-72　鸡翅木套几（民国）

4．倚坐类家具

倚坐类家具中最主要的家具有凳子和椅，它们是垂足而坐的生活习俗产生后出现的高型家具。凳子根据形状可分为长凳、方凳、圆凳、梅花凳、墩、虎脚凳等；根据用途可分为足凳、禅凳、马杌、骨牌凳、春凳等。红木雕蝙蝠圆凳如图3-73所示。

椅子样式更为丰富，也更能代表中国家具的风格特征。椅子是一种有靠背扶手的坐具。以造型称谓的有靠背椅、扶手椅、梳背椅、屏背椅、灯挂椅、官帽椅、圈椅、交椅、六角椅等；以使用功能命名的有禅椅、太师椅、独座椅、文椅、躺椅、暖椅等。有些椅子下面还放置承脚或烘笼，形成了更多的样式，具有更多的功能。红木竹节单靠椅如图3-74所示。

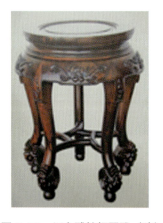

图3-73　红木雕蝙蝠圆凳（清）　　　　图3-74　红木竹节单靠椅

5．室内装置和装饰用的家具

架类家具是一种极古老的悬挂类家具，后泛指悬挂、旋转、支承物体的家具。用以悬挂的架类有衣架、床架、帐架、挂巾架等；用以放置的架类有花架、象架等；用以支承的架类有灯台、镜台、盆架等。这些十分方便的置挂类家具，对大件的家具都起着辅助性的作用。红木花架如图3-75所示。

屏风作为室内的重要陈设物，式样和功能十分丰富。从外形上看有座屏、固屏、折屏山字式的座屏家具；以屏扇的数量区分有三扇式、四折、五折、六折、十二折的折屏式家具等。由于屏式家具的装饰特征，后被借鉴到

陈设物上的有供桌案头摆放的砚屏，悬挂于墙面上的镜屏、挂屏等。如图3-76为红木雕花草龙地屏。

帐幔类悬挂物在居室内起着遮挡、防尘、装饰的作用。早期的帐幔类织物多陈设于门、床、窗上，名称以材料划分。通常竹制为帘，毛麻制为帏，丝制为幔，而后以席地而坐时的坐垫，一般用毛织或毛麻混织。垂足而坐的生活习俗形成后，逐渐发展为单纯的陈设物，根据陈设的部位称为壁毯、地毯等。陈设物中还包括花瓶、帽筒、盆景等。如图3-77所示为竹刻帽筒。

 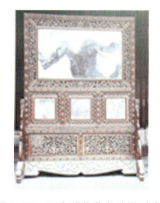

图3-75　红木花架　　　图3-76　红木雕花草龙地屏（清）　　图3-77　竹刻帽筒（清末书法家黄自元）

三、民间建筑的装饰艺术

1. 木雕

由于民间建筑多以木材作基本建材，并且强调构架的组合方式，所以使得每一个最细微的建筑部件都可作为独立的装饰对象。无论是梁、柱、枋、椽，还是门、墙、檐，以至砖、石、瓦、天棚、栏杆、地板、水道，都可作为独立的装饰部件或重要的装饰部位，做出各具特色的装饰来。由于有些独立构件的材质、形状、性能众多，而造就了各种各样的装饰方式和手法，如粉刷、髹漆、镌镂、雕刻、打磨、拼贴、压膜和绘塑等。如图3-78所示为天官木雕。

2. 石雕

石雕是经常使用于建筑的装饰。我国石雕艺术具有悠久的历史，品种繁多，它表现了民间工艺精湛的技艺、巧妙的构思和奇特的创造力（图3-79）。它有画像石、画像砖、拴娃石、拴马石（图3-80）等。如拴马石，又称拴马桩，是陕西渭南地区、山西晋南地区农家宅院，门前拴马、牛等大牲畜用的石雕桩。雕刻精美的拴马桩，称为样桩、看桩。拴马桩的石材主要是灰青石、黑青石，少数用细砂石。桩头圆雕，题材丰富。

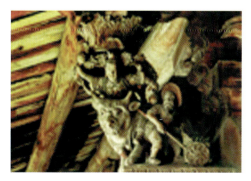 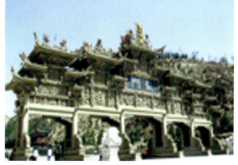 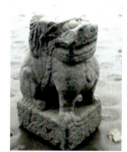

图3-78　天官（临海　清末）　　　图3-79　黑龙潭石牌楼（陕北石雕）　　　图3-80　拴马石

3. 砖雕

砖雕是民间建筑装饰的一个重要手法。砖雕是在特制的质地细密的土砖上雕刻物象或图案的一种艺术。砖雕主要用于寺庙、墓室、房屋等建筑物的壁面装饰（图3-81）。雕刻技法从减地平法逐渐走向多层次浮雕。

最重要最能代表建筑装饰特色的是彩绘和雕镂。它们历史悠久，手法多样，在建筑装饰中无所不在。

建筑装饰包容了民间美术的所有题材和式样。大至龙柱与画壁，小到窗花与门鼻，几乎都应该属于建筑装饰的范畴。历史上不同时期、不同朝代的建筑装饰纹样有不同的侧重，它们多与那个时期造型艺术的主要题材相同。有些纹样传达了一定的象征意义，如屋脊上塑制的螭吻、鳌鱼，多以鳞甲象征水族而求防止木质建筑起火之意。蝙蝠、梅花鹿、桃等题材亦因与福、禄、寿谐音而被当作吉祥图案（图3-82）。

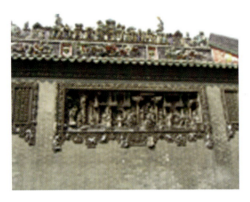

图3-81　砖雕装饰（广州陈家祠　清光绪）

图3-82　山西王家大院门帘架上雕刻的十鹿图

第四节
"行"舟船/车舆

舟船、车舆的功能主要是用来载人载物。

一、舟船

舟船的发明，多与早期的渔猎经济有关。随着木作工具的改良和生产技术水平的提高，商周时出现了木板船，这标志着造船技术的进步。漕船（图3-83）、楼船（图3-84）的建造和橹、舵、帆等的发明与应用，是船舶技术臻于成熟的标志，如图3-85所示为八橹船。在某些地方，还在使用皮革制造的漂浮工具。

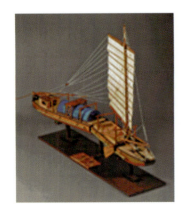 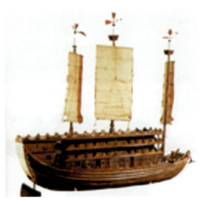 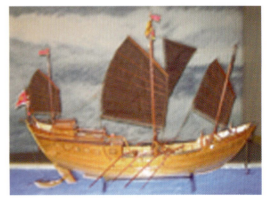

图3-83　运河漕船　　　　图3-84　汉代楼船　　　　图3-85　八橹船

唐代，因贸易运输的需要，木船的营造规模越来越大，在江南地区，舟船已成为主要的交通工具。唐宋以来采用的半平衡纵帆、船尾平衡舵、水密舱等技术，都曾代表了一个时期的舟船制造水平。近代以来使用的各类船只，其结构造型多从明清延续而来。

宋元明清是中国工具史上传统工具阶段的后期，大多数生活中的辅助工具在这时定型，一直延续到近代。这一时期的造船业，由于工匠们在船舶结构、动力、性能及安全稳定方面采用了一系列新技术，无论是数量还是质量均体现出较高的水平。除了各种类型的官船外，民间的船只名目更多，或按船形取名，或以设备取名，车船也在这一时期得到广泛应用。

出行的主题是祝福"走好"。在车、船、马等出行工具的饰物中，以喻生命意识的如意、八卦等符号为最多。如在曾经流行猴图腾崇拜的河南黄河中游的茅津渡口，黄河行船的桅杆顶部要雕饰猴图腾，下部写上"大将军开路先行，二将军八面威风"，在风大浪高的黄河激浪中，让猴图腾护佑全船人的生命安危。

二、车舆

车舆的起源很早，商周时期的车辆应用已十分普遍，但多用作战车。随着商业的发展，船舟、车成为交通运输的工具。秦汉时期，运输工具已得到广泛使用。最早是马拉车，后才有牛拖车，以两轮车为多。官民日常用来代步的车辆大量出现。有结构、外形因用途不同而异的两轮车，有形体结实、适合载重的四轮车，在一些容易磨损的部位还使用了铁构件。

魏晋南北朝时期，马钧在汉代毕岚发明的翻车基础上，制造出新型结构的翻车（龙骨牵车），使之运转轻快省力，老幼均可使用。另一个发明家蒲元发明了木牛（独轮车），"廉仰双辕，人行六尺，牛行四步，人载一岁之粮也"。利用轮装可日行百余里的车船在这一时期被制造出来。

唐代时期，常见的独轮车，因不同的用途而具有多种样式。独轮车出现于宋代，各地名称不一，有鸡公车（图3-86）、双把车、手推车等。因其使用灵便，在各地农村广为流传。宋代以后逐渐固定为四轮和两轮的车型。

代步工具则以轿子为典型。它是由古代的肩舆演变而来的，并逐渐发展成多种形式，有官轿、花轿、青衣小轿等（图3-87）。青衣小轿是用来代步的工具，而多种形式的花轿则与民间的婚嫁习俗有着莫大的联系，其轿帘的装饰图案亦反映了婚嫁的内容。

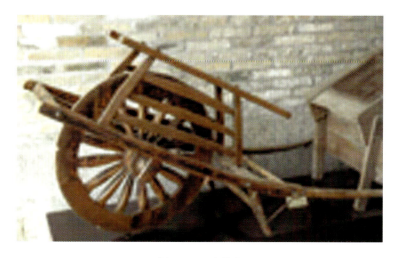

图3-86 鸡公车

民间流传的各式背篓（图3-88）、挎篓等，则是最为常见的储物运输工具。

图3-87　花轿和青衣小轿

图3-88　背篓

第四章

传统民间艺术的其他表现形式

CHUANTONG MINJIAN YISHU DE QITA BIAOXIAN XINGSHI

第一节 观赏把玩类

一、木版年画

中国是世界上最早的木版画发源地，中国木版年画在世界版画史上享有盛誉。中国木版年画多为春节而作，在民间广为流传。它以镇宅降福、人寿年丰、富贵平安、喜庆吉祥的内容和构图饱满、色彩艳丽的艺术风格，表达了人们对幸福生活的向往。

木版年画的内容和品种形式极其丰富。有贴于宅门的驱邪逐疫的门神（神虎、金鸡、文武门神），贴于迎门影壁的招财进宝或福字的斗方，贴于堂屋正中镇宅、降福的中堂（钟馗、天官赐福、福禄寿星），贴于卧室墙面供人欣赏的年画和条屏（戏剧故事、生活风俗、娃娃美女、山水花鱼、时事故事），贴于室内碗柜作帘防尘的横幅年画浮尘纸等，还有历史故事，狮子雄鸡、吉祥花样以及炕围画、桌围、窗花、挂钱、灶马、灯花、功德纸等，种类多达数十种。

中国著名的木版年画雕版印刷绘制作坊，有天津杨柳青，苏州桃花坞，四川绵竹，山西临汾、新绛，河南朱仙镇，湖南隆回滩头，山东潍县、平度、聊城，河北武强，福建漳州，广东佛山，陕西凤翔等，它们各以其独特风貌立于中国民间年画之林（图4-1至图4-5）。

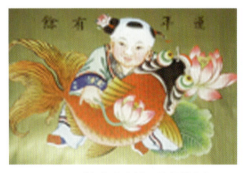

图4-1 《年年有余》(天津杨柳青)

图4-2 苏州桃花坞年画

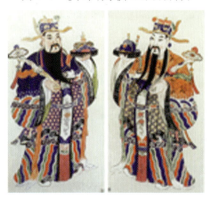

图4-3 《天官赐福》(四川绵竹)

图4-4 《红楼梦》背挂入府(朱仙镇)

民间木版年画的制作（图4-6），分为起稿、刻版、印刷、套色和手绘加工等程序。在刻版这个环节中，刻版师要依照不同的色稿雕出不同的色版，然后印刷。印工将雕版置于案上，先将主版雕版和成叠印纸固定，印主版墨稿，再取下主版换上不同色稿，一一固定套印，要求套印准确而不走样。颜料常用槐花制黄色，苏木制深红色，靛蓝制作蓝色，锅底烟制作黑色，后又采用进口的品红、品绿，色彩更为鲜艳强烈。

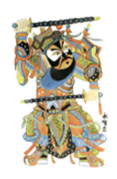
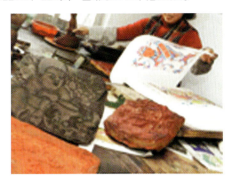

图4-5 广东佛山年画　　　　图4-6 木版年画印制

手绘加工半印半画的木版年画，人物的头脸、双手及需要加工部分，以粉彩作人工手绘，其中对头、脸、眉、眼要求很高。老艺人着色开出的脸相极其俊秀生动，全身兼工带写，笔墨生动。

二、剪纸

剪纸，也叫刻纸，是以纸为加工对象的艺术。无论使用剪刀去剪，还是用刻刀去刻，其最后的造型特征在实质上总是一致的。剪纸的基本加工技艺是镂空雕刻，是用剪刀或刻刀来进行的。这样的装饰工艺在纸的发明以前已得到广为应用，如用作装饰雕刻的金银箔片、皮革、丝织品等，都是镂空加工的艺术，其技法与作品产生的效果，与后来的剪纸艺术颇为接近。在历史上，皮影是与剪纸最为接近的艺术，除使用的材料不同外，其雕琢方法及产生的艺术效果均与剪纸大同小异。

剪纸的种类很多，其中有民居的剪纸窗花、炕围画、窑顶花、图腾门神等；生活用具中的缸花、瓮花和民瓷剪纸等；服饰中的刺绣、帽花、鞋花、枕花和肚兜花等；婚丧寿宴中，寓意娃娃由图腾母体诞生的虎枕、娃枕、鱼枕剪纸；丧俗丧葬中寓意灵魂不死、生命永生的生命之树剪纸；节日剪纸中，寓意天地相交、万物萌生、子孙繁衍、五谷丰登的"扣碗"剪纸等，举不胜举。下面就剪纸样式做一些介绍。

1. 窗花

窗花是贴在窗纸或窗户玻璃上的剪纸（图4-7至图4-9）。在我国北方，农家的窗户多为用木头做成的方格。为避风寒，旧时窗户都要糊上"皮纸"或"连史纸"，每逢春节，家家户户都要贴上亮丽的窗花，显示喜庆热闹的景象。窗花的题材丰富，形式自由，有单幅的，也有多幅成套的；有中心的主花，也有贴在四角的花。窗花面积不宜过大，且画面中的块面不宜过大，以免影响透光。

图4-7 窗花（一）　　　　图4-8 窗花（二）　　　　图4-9 窗花（三）

2. 墙花

墙花是装饰室内墙壁，贴在墙上的剪纸。北方农村土炕周围贴的剪纸称"炕围花"，贴在灶边的称为"灶头花"。它的尺寸要大于窗花，色彩上没有限定，有单色、彩色，彩色中又有点色、衬色、分色之分。墙花的题材多为历史人物、民间传说和神话故事；炕围花多是戏曲故事和历史人物，且要粘贴连片，起到挡灰的作用，灶头花则以吉祥题材为内容，也有直接剪成吉祥文字的。

3. 顶棚花

顶棚花是指贴在顶棚上的剪纸（图4-10）。过去农村的房屋，多用秫秸作天花板，上面裱糊白纸，称为顶棚。因白色太单调，故贴上大幅剪纸作为装饰。多在过年或结婚喜庆的日子张贴。

4. 门笺

门笺是春节贴在门楣上的剪纸（图4-11）。其形式特点是状如旗幡，天头较大，外缘较宽，下线为流苏。画面的图案一般不太复杂，多为吉祥图案或几何纹，也有在几何纹上衬以文字的。有的一张一个内容，有的须成套悬挂。

图4-10 顶棚花

图4-11 门笺

5. 喜花

喜花是婚嫁喜庆时用于装饰器物等的剪纸（图4-12、图4-13）。使用时不用实贴，只是摆放在器具上。一般的喜花多有一个完整的外形，或是以器物、果物等为外形。题材多与婚恋有关，有吉祥图案及具有象征意义的花卉、果物和器物等。

图4-12 喜花（一）

图4-13 喜花（二）

6. 礼花

礼花用来装饰礼品的剪纸，如家具花、猪头花（图4-14）、蛋花、饼花、鞋花等。以中心对称的团花为多，其他礼花则因物赋形，猪头花剪一个猪头的外形，里面加以装饰。

7. 供花

供花是在祭祀或节日里装饰祭品或供品的剪纸。供花剪纸题材多取吉祥之意，有几何形的，也有剪成与供品种类相似的形状的，如在鱼类供品上放鱼类供花，在鸡鸭类供品上放凤凰形供花，在糕点果品上放果形供花等。

8. 用于刺绣的绣花样稿

剪纸绣花样是刺绣的底稿。一般用于服饰上，如领花口、袖口花、胸花、鞋花（图4-15）、帽花、围涎花（图4-16）、背带花等。

图4-14　猪头花　　　　　　　图4-15　鞋花　　　　　　　图4-16　围涎花

绣花样稿对于刺绣工艺作用很关键，它的造型优劣直接关系到刺绣纹样的成败。先用无色的薄纸剪刻成各种纹样，贴在待绣的底料上，再施针绣花。

三、民间玩具

民间玩具俗称"耍货"，是指用以满足人们玩耍心理需求的娱乐器具。民间玩具材料多样，品种丰富，是民间传统艺术的一个重要门类。

人是在玩的过程中成长起来的，从婴儿手摇的拨浪鼓、摇铃到幼儿手推的"燕子"车，再到与父母一同放飞的风筝，孩子在玩耍中享受着亲情和快乐。玩具和玩的过程构成了人类童年永难磨灭的美好记忆。同时，孩子们通过玩玩具或自己动手制作玩具，从中懂得了许多科学道理，养成了动手、动脑的习惯。更重要的是，孩子们在玩中体验和触摸到了本土文化的气息，这是形成一个人或一个族群文化共性的源头所在，也是人类文明发展的重要因素。

民间玩具品种丰富，分布极广，历来并没有统一的分类标准。通常可从民俗、功能、制作工艺、材质等方面进行分类。按民俗活动的形制可分为礼仪、节令、祈禳、戏耍；按功能可分为娱乐、益智、审美三种类型；按制作工艺可分为塑制、编结、缝制、雕刻、裱扎五类；按所用材质可分为泥、布、纸、石、面、糖、竹、木、草、棕、羽毛、陶瓷、金属等多种类型。

下面我们按照制作工艺分类对各地著名民间玩具进行举例。

1. 塑作玩具

塑作玩具是以泥、面、纸浆、糖、陶土、瓷土等可塑性物质为原料，经过捏制、模塑、吹塑、贴塑，以及烧制、彩绘装饰等工艺技术制作而成。此类玩具在我国产地分布广泛，有惠山玩具、天津泥人张（图4-17）、凤翔泥偶（图4-18）、西安泥玩具、浚县泥咕咕（图4-19）、淮阳泥泥狗、黄平泥塑（图4-20）、北京兔儿爷（图4-21）、吹糖人（图4-22）、高密叫虎（图4-23）、宜兴陶玩具、面塑玩具等。

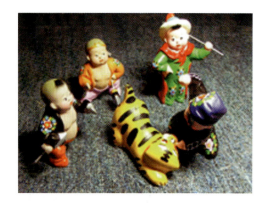

图 4-17　天津泥人张

图 4-18　凤翔泥偶

图 4-19　浚县泥咕咕

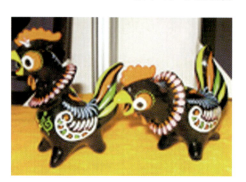

图 4-20　黄平泥塑

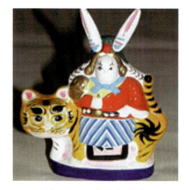

图 4-21　北京兔儿爷

图 4-22　吹糖人

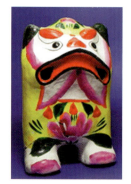

图 4-23　高密叫虎

2. 编结玩具

编结玩具是以各种植物的根、茎、叶等为材料，经编结、捆绑、串构等工艺过程所制作的玩具（图 4-24）。编结玩具的材料南方地区以竹篾、棕叶为主；北方以麦秆、秫秸为主。其取材的天然、环保，反映了民众与自然的亲和关系以及顺乎自然的造物思想，如南雄竹玩具、长沙棕编（图 4-25）、河北麦秸编、台湾草编等。

图 4-24　草编蚱蜢

图 4-25　长沙棕编

3. 缝制玩具

缝制玩具以棉布、绸缎等纤维制品为主要原料，经缝、刺绣、剪贴、包填、扎系等工艺制作完成。它不仅具有娱乐和审美的价值，大多还兼有实用和祈福辟邪等功能，如布老虎（图4-26）。人们既惧怕又崇拜老虎，崇拜的是它的勇猛，奉之为保护神。在陕西、山西一带民间若有新生儿出生、周岁等庆贺活动，玩具布老虎是最主要的馈赠物。其他还有虎枕、鱼枕（图4-27）、猪枕、鸡枕、蛙枕（图4-28）、生肖香包等。

图4-26 布老虎

图4-27 鱼枕（甘肃庆阳）

图4-28 蛙枕（甘肃庆阳）

4. 雕镂玩具

雕镂玩具以金属、木、竹、石、牙、骨等硬质材料为主要原料，经过浇铸、锻打、锯切、砍削、雕琢等工艺制作完成，如有坠娃石、方城石猴（图4-29）、滑石猴、猴子翻杠（图4-30）、竹节龙等。

图4-29 方城石猴

图4-30 猴子翻杠

5. 裱扎玩具

裱扎玩具是以纸、布等纤维制品和竹、木等为骨架，经过编扎、裱糊、折叠等制作工艺，并以绘画技法加以点染而成的玩具，如风筝（北京风筝（图4-31）、天津风筝、山东潍坊风筝（图4-32）、南通风筝等各具特色）、灯笼、达斡尔族"阿涅卡"、纸风车（图4-33）、纸拉花（图4-34）等。

图4-31 北京风筝

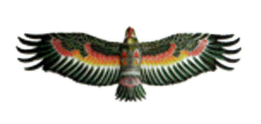
图4-32 潍坊风筝

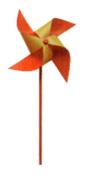
图4-33 纸风车

图4-34 纸拉花

第二节 游艺表演类

一、面具

面具，古称神头，又称假面、代面和大面；在民间则叫脸壳、脸子或鬼脸。它起源于原始社会，最早广泛运用于原始初民的狩猎活动、图腾崇拜、部落战争和巫术仪式。商周时期，重祭祀、信鬼神的社会思潮使得面具发展从幼稚向成熟过渡，迎来了第一个高峰。此时的面具多用于宗教祭祀当中，风格威严庄重；此时，还出现了我国传承时期最久、辐射地域最广的面具——方相氏面具。秦汉时期的面具上承商周，下启隋唐，使用面具最多的领域是傩祭和百戏，其次是丧葬和狩猎，风格开始变得浪漫诡异，充满生机，宗教色彩减弱，娱乐色彩逐渐增强。隋唐时期是面具发展的第二个高峰，木、竹、布、绸取代青铜、熊皮、玉石成为制作面具的主要材料，面具在乐舞中广泛使用，并出现了另一个重要的面具——兰陵王面具，面具的审美功能开始占据主导地位，实用功能逐渐退居次位。宋元时期是我国面具发展的第三个高峰，宫廷傩戏和民间傩戏都大为发展，这是面具功能具有历史意义的转变时期。此时出现了专门制作面具的艺人，面具作为商品公开销售。明清时期，中原和东南沿海的面具日趋衰落，边远地区的面具蓬勃发展，我国面具向着以西藏为源头的藏面具和以四川为起点的傩面具两条线路分布，普遍用于傩戏和藏戏之中。到了近代，面具的发展呈现衰落之势，使用领域和制作水平都不能和前代相比。

近代面具主要分为两大类型：包括傩面具、藏面具、民俗面具等在内的传统型面具以及作为艺术品和商品的非传统型面具。

在中国诸多面具品类中，贵州傩戏面具因其保存得最多，流传得最广，种类最丰富，而占有特殊的位置。贵州面具有三种类型，即彝族"撮泰吉"面具、傩堂戏面具(图4-35、图4-36)和地戏面具(图4-37)。其中比较有代表性的为傩堂戏面具，其面彩浑厚、凝重、大方，注重整体效果。有些面具经过长期侵蚀，油彩已经剥落，更显得古色斑斓，具有一种特殊的艺术魅力。

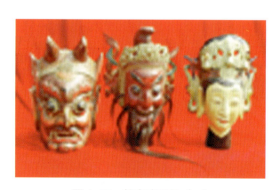

图4-35 傩堂戏面具（一）

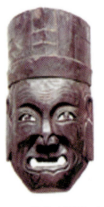

图4-36 傩堂戏面具（二）

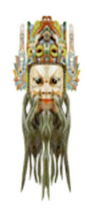

图4-37 地戏面具

藏戏面具分为立体（图4-38）和平面（图4-39）两种形式，前者多表现神仙鬼怪和插科打诨的角色，色彩夸张；后者则多用于体现现实生活中的人物，带有浓郁的民间和世俗倾向。藏戏面具以变化的造型，具有象征意义的色彩和各种装饰手法来表现戏剧角色的身份、地位和性格特征，具有浓郁的藏文化色彩。

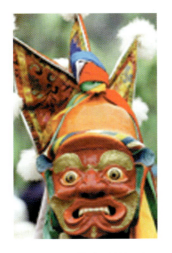
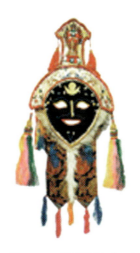

图4-38 藏戏面具（一）　　图4-39 藏戏面具（二）

二、脸谱

脸谱，是中国特有的化妆艺术，其渊源可上溯到远古时期原始人类黥面文身的习俗，直接源头则是古代倡优女乐的脂粉妆和俳优滑稽的粉墨妆。脂粉妆侧重美化人面，它的某些化妆手法和形式，对脸谱艺术产生了一定影响；粉墨妆则侧重扮饰角色，已蕴含了脸谱艺术的因子。宋、金、元三代，随着杂剧的兴起和繁荣，涂面化妆获得了进一步发展，形成了素面和花面两种基本的化妆形式，已具备脸谱的基本特征。明清中期，由于此时剧本创作的繁荣和角色行当的划分更加完备，戏剧脸谱进入基本成熟的时期。在众多的角色行当中，与脸谱有直接关系的是净、丑，这两个角色分工的日益细密，促使脸谱艺术达到了新的规模。清后期，形成了一批以京剧为代表的地方剧种，这些新兴剧种的脸谱向着多样化、精致化、定型化的方向发展，使我国脸谱艺术日臻完善。脸谱主要分为戏剧脸谱和社火脸谱两大类，而工艺脸谱的创作也主要集中在这两方面。

社火起源于古代祭祀灶神的活动，是农业社会土地崇拜的产物。社火的化妆最初使用面具，后来受到参军戏、宋杂剧等涂面化妆的影响，改在面部直接化妆。社火脸谱早期带有较大的随意性，后来逐渐定型化，形成缤纷多彩的社火脸谱。20世纪80年代初，陕西工艺美术大师李继友巧妙地将社火脸谱移植到民间流传的辟邪马勺上，发展创造成为一种新的民间艺术形式——社火马勺脸谱（图4-40、图4-41），使原本用于化妆表演的社火脸谱返璞归真，蜕变为纯装饰性的民间艺术品。

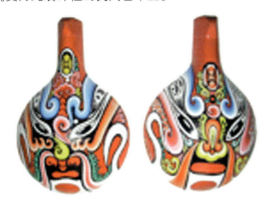
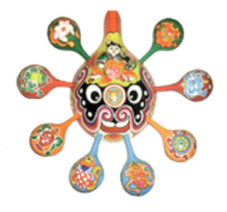

图4-40 社火马勺脸谱（一）　　图4-41 社火马勺脸谱（二）

戏剧脸谱基本遵循舞台脸谱谱式，造型规正，构图严谨，色彩明丽，强调刻画和突出人物的个性特征，尤其注重色彩，素有"三型七彩"之说（图4-42）。其用色口诀为"红忠，紫孝，黑正，粉老，水白奸邪，油白狂傲；黄狠，灰贪，蓝凶，绿暴，神佛精灵，金银普照"。早期泥塑脸谱艺人创新出三种脸谱样式：一是光头脸谱，不戴帽也无胡须；二是泥须脸谱，下拖泥塑胡须，并施彩绘；三是绒须脸谱（图4-43），上有彩绘泥帽或冠，并施以彩色绒球，胡须也以不同色彩的丝绒制成。

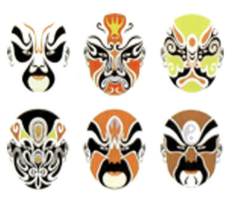

图4-42　戏剧脸谱　　　　　　　图4-43　绒须脸谱

三、皮影

皮影又称灯影戏、影戏人（图4-44至图4-51）。在我国，皮影戏是流传广泛、古老而独具特色的一种民间戏曲艺术形式。它综合了戏曲、音乐、美术，集文人写作、艺人刻绘与民间演唱为一体，蕴藏着极为丰富的文化艺术资源。我国的皮影戏相传已有两千多年的历史，为广大人民喜闻乐见，能够表现"一口叙述千古事，双手对舞百万兵"的情境。人们用它来祭祀神明，庆贺丰收。皮影起源于汉代，到了宋代，皮影戏成了当时皇亲贵族的一种娱乐。元代，军队里出现了随军的皮影戏班子。明代，人们把皮影戏称为"宣卷"，用它来说古道今，皮影的艺术形式也发展到较为完善的地步。

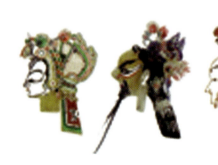 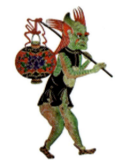 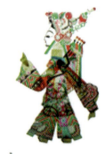

图4-44　皮影头像　　　　　　图4-45　小鬼　　　　　图4-46　人物皮影

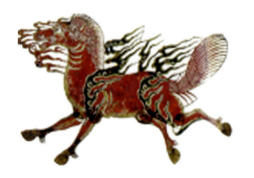 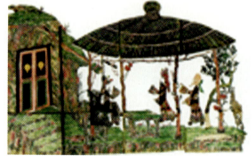 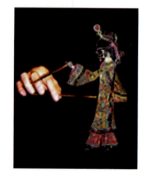

图4-47　马　　　图4-48　《三星相聚》或《福禄寿》（清代 158 cm×92 cm）　　图4-49　操纵皮影

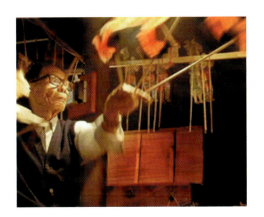 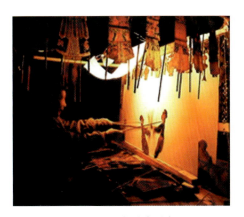

图 4-50　耍皮影戏的老师傅　　　　　　　　　图 4-51　皮影戏后台

传统皮影影人一般高 35 厘米，有的更大一些。多用牛皮、驴皮、羊皮绘革和镂纸夹彩纱制作。皮影老艺人多是家传技艺，经验丰富。他们经过选皮制皮、过稿镂刻、蘸色敷彩、缀连装杆等非常复杂的工序，还要在影身颈部加上脖套，以便插接头茬，才能最后完成可动部件的组合。最后在影人颈部和双手装置三根签子（一根固定的主签和两根活动的手签），作为表演操作之用。

皮影在造型上包含了近似剪纸的装饰表现手法，二者都是以二度空间造型为基础，夸张轮廓影像。此外，汉代画像石、古代壁画以及明清以来仕女画的影响在中国皮影上表现得也很明显。历代皮影艺人大胆采用装饰手法，使皮影具有人物造型个性鲜明、夸张生动、刻镂精工细致、色彩鲜艳华丽等特点，让皮影成为"半边人脸扮尽忠奸贤恶"的民间艺术珍品。

当代中国，由于城乡现代经济的迅猛发展和影视文化的巨大冲击，除陇东环县、辽宁朝阳等少数地区外，传统皮影在全国范围内正呈急遽衰退消亡之势，20 世纪 80 年代全国尚有 1000 余皮影班，现在只剩下 200 多个。

四、木偶

木偶又称傀儡戏，是由人操控木偶人表演的戏剧形式。木偶包括提线木偶、杖头木偶、铁枝木偶、布袋木偶等。中国木偶艺术源于汉代，到宋代发展到高峰。木偶戏当时名目繁多，但流传到今天的只有几种了。

今天仍流传较广、影响较大的木偶戏有提线木偶戏和掌中木偶戏。提线木偶戏又称"傀儡戏"（图 4-52），主要用线拴在木偶的各个关节和活动部位，将少则十几根多则几十根的线统一拴在操纵板上，然后一人一手提着操纵板，一手拨动板上的不同丝线牵动木偶的肢体，使木偶做出种种动作（图 4-53）。掌中木偶戏又称"布袋戏"（图 4-54、图 4-55），木偶的体量较小，一般是一个形似布袋的身躯，上接木质的中空头部。演出时，演员将手伸入布袋，用五指分别作头和双手，操纵木偶的一举一动，同时嘴里还可发出各种配音，生动有趣。

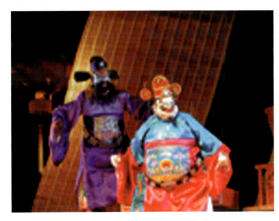 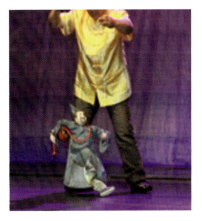

图 4-52　提线木偶戏　　　　　　　　　　　　图 4-53　提线木偶表演

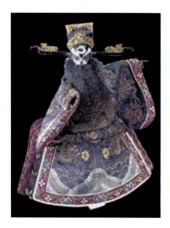 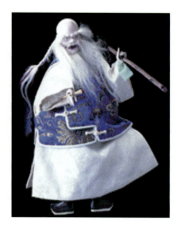

图 4-54　布袋木偶（一）　　　　图 4-55　布袋木偶（二）

　　来自民间的木偶，其造型具有浓郁的乡土气息和地方色彩，给人以朴实粗犷的美感。在它身上融合了泥塑、剪纸、玩具、刺绣、灯彩、年画等民间艺术，而具有独特的风格。传统的木偶造型，因受戏曲的影响，多模拟戏曲造型。但戏曲演员，可临时化妆扮演各种人物，木偶的头像和脸谱则必须事先制作，因此，木偶的生、旦、净、末、丑各种角色造型，采用了比戏曲更为概括、集中的方法来表现。

第五章

传统民间艺术中的吉祥图案

CHUANTONG MINJIAN YISHU ZHONG DE JIXIANG TUAN

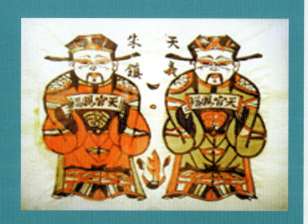

在中国传统民间艺术中，无论是哪种民间艺术的表现形式，如年画、剪纸、刺绣、服装、雕刻、建筑等，在历代遗存至今的绝大多数艺术品中，大多都是"吉祥"文化观念的物化形象，其本质的主题是显露出直接浓厚的生命光彩。生存、生殖和繁衍，是求祥纳吉的根本所在。天人合一、混沌阴阳、象征隐喻，这些都是民间传统文化惯用的思维方式和想象逻辑。

吉祥图案作为我国吉祥文化的一个重要组成部分，反映了我国民众的风俗习惯、文化内涵、吉祥愿望以及审美情趣，至今仍为人们所喜闻乐见。

第一节 吉祥图案的历史、文化内涵

一、吉祥图案的历史渊源与发展

自古以来，人类为了自身的生存和后代的繁衍，运用自己的智慧和能力不断与强大的自然力进行抗争，他们随时面临着死亡的威胁，这就需要从精神意识上取得生存的希望和获胜的力量。吉祥观念就是人们在长期的社会劳动和共同的心理需求基础上逐渐形成的。世界上几乎所有的民族都有将某些自然事物和人为事物视作吉祥的观念信仰，只是由于文化的差异和象征体系的不同而表现出不同的民族色彩和地域特点。中国古代"吉"表示善和利，"祥"原本指吉和凶的征兆，发展到后来则只指吉兆。"吉者福善之事，祥者嘉庆之征"，阐述的正是这个意思。

吉祥物和吉祥图案都是吉祥观念的艺术表现形式。中国的吉祥图案起源很早，大体可追溯到原始社会的部落图腾形象、彩陶纹样（图5-1）及牙骨器造型。从商周至春秋战国时期的青铜器、玉器和漆器中，常见的饕餮纹、夔龙纹、凤鸟纹（图5-2）与其他鸟兽造型已明确地表示了吉祥寓意，饕餮纹（图5-3）是青铜装饰中常见的一种纹饰，它作为主要纹饰多饰于器物的显著位置，它具有肯定自身、保护社会，"协上下""承天体"的祯祥意义。

图5-1　新石器时期仰韶文化船形网纹彩陶壶　　　　图5-2　青铜器上的凤鸟纹拓片　　　　图5-3　五彩饕餮纹鼎

秦汉时期，吉祥观念受方术、巫教、早期道教、佛教的影响，避凶趋吉的形式也变得丰富起来，上至帝王将相，下至平民百姓都十分重视。此时期的吉祥图案多为羽化登仙、四神（青龙、白虎、朱雀、玄武）（图5-4）、鱼、鹿、虎等；植物纹有茱萸纹、柿蒂纹（图5-5）等；文字也成为器物装饰图案，如铜器上铸有铭文"长宜子

孙""大吉羊"等（图5-6）。

图5-4　四神纹瓦当之青龙、白虎、朱雀、玄武

图5-5　柿蒂纹镜（东汉）

图5-6　长宜子孙龙凤出廓玉璧（汉代）

唐宋时期，吉祥观念已经深入民心，吉祥图案呈现出全面的繁荣。这时期，吉祥图案开始转向以各种花草为主的植物鸟禽纹样，动物纹逐渐淡出了主流纹样。吉祥图案的内容的演变，代表的不仅仅是审美观念的转变，也代表着人类社会生活方式的转变。在装饰手法上人们将花草纹饰与各种祥禽瑞兽、仙人神物等进行穿插组合，如缠枝花纹、缠枝宝相花纹、缠枝鹤纹、缠枝凤纹等。花卉纹中使用最普遍的是牡丹（图5-7、图5-8）、莲花、忍冬等；鸟禽昆虫有鸳鸯（图5-9）、孔雀、鹦鹉、蝴蝶等；兽纹主要有龙、虎、龟等。我国古代花鸟画在两宋时期得到空前的发展，北宋中后期，文人士大夫绘画多寄情于物、寄兴于物，状物言志。梅、兰、竹、菊（图5-10）等寓意高雅脱俗的道德品格，成为至宋代以后绘画及各种装饰品中常见的祥瑞题材。

到了元代，仍以贴近生活的祥禽瑞兽、奇花异草为主。其中常见的有缠枝牡丹、莲花、水藻、龙凤、麒麟、龟、狮子、鸳鸯（图5-11）、鲤鱼等。双龙、双凤、双鱼等成对图案在构图方法上较为常见。此外，还有不同图案相同组合构成具有象征意义的吉祥图案，如寓意夫妻幸福和睦的"鸳鸯莲花"，象征君子品格的"松竹梅"，象征长寿的"祥兽灵芝"等，这些都反映了人们对吉祥、对幸福生活的追求。

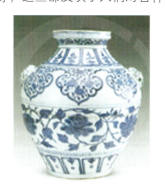

图5-7　青花缠枝牡丹纹兽耳罐

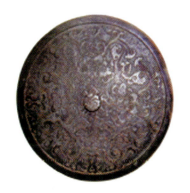

图5-8　牡丹纹铜镜（宋）

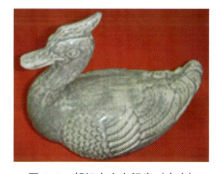

图5-9　郊坛南官窑鸳鸯（南宋）

图5-10　宋朝吉州窑彩绘画花鸟胆瓶

图5-11　青暗刻花鸳鸯莲花纹盘（元）

明清时期，吉利祥瑞的题材丰富多彩，综合运用了政治、经济、历史、宗教、风俗、文学，以及民间传说等各方面的因素作为构思的基础，达到了进一步的繁荣。金龙的"罗汉图"，赵之谦的"延年益寿图"，虚谷的"松鹤图""绶带鸟""龟"等作品都有极强的吉祥寓意。年画的发展，使吉祥图案有了更多丰富的题材。如五子夺魁（图5-12）、金玉满堂、麒麟送子、百子图、花开富贵、天官赐福（图5-13）、一品当朝等，或谐音或寓意，寄托着人们对未来的期盼。门神内容也从驱鬼辟邪过渡到招财进宝、功名利禄等；织花纹样依据身份地位的不同，也各自有相应的吉祥图案，如有天子万年、江山万代、太平富贵、万寿无疆、凤穿牡丹（图5-14）等；官服纹样文官有一品仙鹤（图5-15）、二品锦鸡、三品孔雀、四品云雁、五品白鹇、六品鸬鹚、七品鸂鶒、八品鹌鹑、九品练雀；武官有一品麒麟，二品狮子，三品绣豹，四品绣虎，五品熊罴，六品绣彪，七品八品犀牛，九品海马等；平民纹样有子孙福寿、六合同春、暗八仙（图5-16）等。

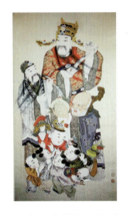
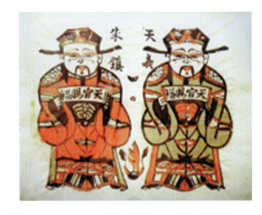

图5-12　山东高密扑灰年画《五子夺魁》　　图5-13　河南朱仙镇年画《天官赐福》　　图5-14　藏青缎面凤穿牡丹褂襕（清）

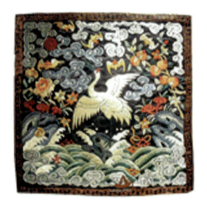
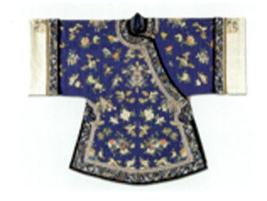

图5-15　清代文官一品仙鹤补子　　　　　　图5-16　罗纱地织暗八仙纹

二、吉祥图案的文化内涵

中国民间吉祥图案主要应用于民间的风俗文化及日常生活里，它体现的是民间百姓纳福求吉的情感文化心理，因此在艺术的功能及文化内涵上始终没有脱离民间风俗信仰。民间原始的生命精神和信仰内涵沉淀在民间吉祥文化观念中，成为民间吉祥图案发展的文化根基。

1. 生存和繁衍

生存和繁衍是人类社会永恒的主题。繁衍生息是人类生存与发展的必然规律。中国传统哲学《易经》中记载："阴阳相合，生命生生不息。"人类对生命的崇拜以及对生命的繁衍的追求是永恒的。吉祥文化正是围绕着这个基本主题，发展形成了具有自己独特文化内涵的艺术形式。

吉祥图案"三多"的文化内涵指的是"多子、多福、多寿"，其中，"多子"的愿望表现最为强烈。多子方可

多福，多福自然长寿。在中国漫长的封建农耕文化中，"多子"的愿望是婚姻家庭种族生存繁衍十分重要的目的，这与古老的生殖崇拜有关。因此，在吉祥图案中，大量隐喻阴阳合、嬉戏、化生万物的题材形象，都是围绕这一主题。如莲生贵子、娃娃坐莲（图5-17）、蝶扑瓜等。在这些吉祥图案中大量隐喻有男女交合、生子多子等寓意。瓜与石榴是多子的代表符号。鱼和莲是代表男女的暗喻符号，鱼戏莲（图5-18）、鱼钻莲、鱼穿莲等，都暗喻人类的性爱与生殖繁衍。

图 5-17 娃娃坐莲　　　　　　图 5-18 鱼戏莲

2. 纳福求吉

纳福求吉，是吉祥文化中重要的文化内涵。渴望生存，赞美生命是人类的共性。能够在天、地、人三者合一的信仰空间里，顺其自然、平安和谐的生存是古往今来人们最大的愿望。

"福"字是吉祥意义最丰富、集中、典型的字。在社会生活中，人们最为翘首企盼的便是福。"福"具有丰富的文化内涵，在古代常以五福观论之。《尚书》中记载："寿、富、康宁、攸好德、考终命"。后来，随着社会生产力的发展，《尚书》的五福观在后世民间化为"福、禄、寿、喜、财"的五福内涵（图5-19），这多少反映了民间社会化的世俗功利的价值观念。

3. 辟邪禳灾

辟邪禳灾是吉祥文化的又一种文化内涵。如果说纳福求吉是一种积极的趋吉心理，那么辟邪禳灾则是一种消极的避凶心理。在民间信仰中，人们为了求得生活的幸福安康，相信一些具有"法力"的物件能防止妖魔鬼怪的侵害。如：云南楚雄木雕彝族吞口（图5-20），它属于镇宅之物，具有驱逐邪恶、护宅安康的功能。此外民间还有"五毒符"（图5-21），它是由蜈蚣、蜥蜴、蟾蜍、蛇、蝎子五种动物组成的图案。陕西一带常将"五毒符"刺绣在儿童服饰上，或是剪五毒葫芦贴在门上或墙壁上。民间认为这五种动物的毒性最大，具有除魔辟邪的作用。

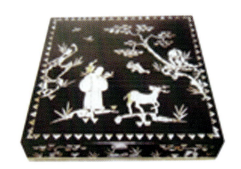 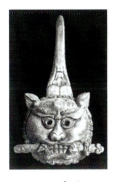 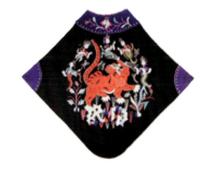

图 5-19 嵌螺钿方盒上的福禄双全纹（清）　　图 5-20 彝族吞口　　图 5-21 "虎镇五毒符"肚兜（清）

正是自古以来形成的这种驱鬼、辟邪、消灾的文化心理作用，才促进了吉祥文化艺术的形成与成熟。吉祥文化观念，正是在一系列辟邪禳灾的信仰活动中完成的。只有辟邪禳灾后，才可进行趋吉纳福。

第二节 吉祥图案的分类

吉祥图案繁缛复杂，它是民间文化、风俗信仰、宗教、历史沿革嬗变的活化石，也是民众生存态度的真实写照。

从题材内容上，吉祥图案主要分为动物、植物、人物、文字、符号五大类。它反映了中国传统的吉祥观念。在这里这种分类不是绝对的，各类别间很多会相互交叉。如动物和植物共同组成的画面，这些我们往往以主体内容为主。

一、动物

这一题材有：龙、凤、麒麟、仙鹤、鸳鸯、灵龟、鸾鸟、狮子、猴、鸡、鹿、象、孔雀、喜鹊、绶带鸟、蝙蝠、鲤鱼（图5-22）、金鱼、鲶鱼、蝴蝶、蟾蜍等。

如：蝙蝠，取谐音"福"。"五福捧寿"（图5-23）表示"寿、富、康宁、攸好德、考终命"，这些都代表美满幸福，是人们的美好期盼。在五福中，"唯寿为重"，寓意多福多寿，代表吉祥幸福。

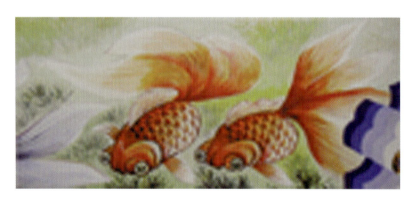

图5-22 《金玉满堂》彩画（北京颐和园）

图5-23 象牙雕五福捧寿（清）

二、植物

这一题材有：牡丹、莲花、菊花、兰花、梅花、桃花、玉兰、芍药、海棠、灵芝、宝相花、金橘、寿桃、水仙、万年青、常青藤、绣球花、虞美人、萱草、蔓草、芭蕉、银杏、枣、石榴、荔枝、葫芦、栗子、柿子、松树、竹、槐树、桂树等。如图5-24所示为单靠椅上的岁寒三友图，如图5-25为青花八卦纹缠枝莲花盖砚。如：宝相花（图5-26），"宝相"一词出自佛教。相传它是一种寓意有"宝"和"仙"之意的花形。它综合、融会了牡丹、荷花等诸多花卉美的成分和特点。特别在花蕊和花瓣的基部，应用了圆珠作规则的排列，像闪闪发光的宝珠，显得富丽、珍贵。它常用于寺院及佛教的装饰中。在历代织锦中常可见到。

 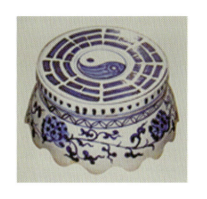

图 5-24　单靠椅上的岁寒三友图　　图 5-25　青花八卦纹缠枝莲花盖砚（清）　　图 5-26　宝相花纹

三、人物

这一题材有：神人、仙女、仙童、寿叟、婴孩等，其中既有各种神祇，又包括历史故事戏剧故事人物如玉皇大帝、西王母、释迦牟尼、观音、太上老君、八仙、福禄寿三星、门神、灶王、财神、童子、麻姑、刘海，以及和合二仙、东方朔、钟馗（图 5-27）、牛郎织女、髽髻娃娃、郭子仪上寿、拾玉镯、打金枝、劈山救母、铁弓缘、春草闯堂、梁山伯与祝英台、西厢记等。

如：和合二仙（图 5-28）。"和合"是中国民间传说中象征吉祥如意之神。原为一神，相传为唐武后时的高僧，叫万回，以后衍为二神，叫寒山和拾得，俗称"和合二仙"。民间常画二像，蓬头笑面，绿衣童子，一手持荷花，一手持宝盒。一是象征财富丰厚，取之不竭；二寓意夫妻恩爱，和好合一。在民间被尊为掌管婚姻之喜神。因"荷"与"和"，"盒"与"合"谐音，逢喜陈列，也有在厅堂中常年悬挂，以图吉利。

 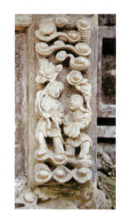

图 5-27　河北武强剪纸年画《镇宅神——钟馗》　　图 5-28　赵工台砖雕和合二仙

四、文字

这一题材有：福，禄，寿，喜，黄金万两，福如东海、寿比南山，日进斗金，招财进宝等；还有一些数字吉语，从一到十，选出相应的吉语配套。民间版画常以此为画题，为大众所喜闻乐见。如：一团和气、二人同心、三星高照、四时吉庆、五谷丰登、六合同春、七子夺梅、八龙之骏、九锡天赐、十成年景；又如：一本万利、福寿双全（图 5-29）、喜报三元、四时安乐、平升五福、六路大顺、魁斗七星、君子八爱、天保九如、十全富贵等。

如：寿，在文字装饰中使用频率最高的当属"寿"字。由篆书"寿"字演变而来的寿字图形有好几百个，在各类民间艺术设计中应用极为广泛，尤其是设计成圆形的团寿（图 5-30），富有极强的装饰性。"寿"字荷包就是直接用团寿制作而成的。"万寿无疆"用几百个寿字组成一个大寿字，装裱成中堂形式作为贺礼送给寿星是最好的礼物。

图 5-29　福寿双全砚　　　　　图 5-30　团寿

五、符号

这一题材有：太极八卦盘长、方胜、喜相逢、卍字纹、如意、聚宝盆、摇钱树、暗八仙、八宝、扣碗、戟、鞋等。

如：如意（图 5-31），它是随佛教传入中国的八宝之一，在民间又是一种挠痒用具，它与我国灵芝相结合，逐渐形成祥云凝聚般的样式。又如喜相逢（图 5-32），它是民间花纹格式，指回旋式的对称结构，如两只鸟或两枝花，一正一倒，回旋交错，对称中求得变化，具有较大的动感。这种构图也称太极图式或推磨式。

图 5-31　如意　　　　　　　　图 5-32　石青色缎缀绣八团喜相逢

在这些吉祥纹样中，有图腾崇拜的遗存，如龙纹、凤纹、鱼纹、鸟纹等，也有对生殖繁衍的崇拜，如莲生贵子、麒麟送子、榴开百子、鱼戏莲、鹭鸶踏莲、猴坐莲等，另外还有物候历法，这类图案从早期的不同文化内涵逐渐演化成共同的激励祥瑞寓意，有些甚至演化为近乎纯粹的以审美价值为主的装饰纹样。

第三节
吉祥图案的表达特征

一、谐音

民间艺术中吉祥图形的谐音取意表现法，采用语意双关、谐音假借，其寓意深刻。谐音的关键是鲜明典型的

把所谐之音点落在吉祥的本意上，别出心裁地传达主题思想。如瓜瓞绵绵，大瓜曰瓜，小瓜曰瓞，借"瓞"与"蝶"谐音，组成"瓜瓞绵绵"（图5-33），寓意人丁兴旺，连绵不断的生命繁衍。

吉祥图形中的谐音表达方式，是在缩写之物的生命内涵上人为添加的吉祥寓意，这是民间吉祥文化中十分普及和流行的一种现象。如"耄耋富贵"（图5-34），往往以猫、蝶和牡丹组成画面。"猫、蝶"取谐音"耄耋"，而牡丹象征富贵，"耄耋富贵"图常作为给高龄老人的祝寿礼物。又如"一路荣华"（图5-35），它是由芙蓉花、鹭鸶组成的画面。"蓉"与"荣"同音同声，"鹭"与"路"同音同声，"花"与"华"同音同声，它表达了人们追求荣华富贵的美好愿望。孟超然在《瓜棚避暑录》中曾感言："虫之属最可厌莫若蝙蝠，而今之织绣图画皆用之，以与福同音也；木之属最有利莫如桑，而今人家忌栽之，以与丧同音也。"从中可以看出，人们喜爱用与吉祥语相谐音的动植物图形。

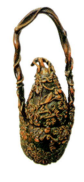
图5-33 《瓜瓞绵绵》（木雕/张德和/现代）

图5-34 耄耋富贵（粉彩）

图5-35 五彩金鹭鸶荷花纹凤尾尊"一路荣华"（清/康熙）

在中国汉字中同音字有很多，从而为一些抽象的吉祥概念找到了归宿。许多吉祥物也正是因其名与吉祥寓意音相同或音近似而生。如：同音谐音的有"鱼"和"余"、"猴"和"侯"、"蓉"和"荣"、"瓶"和"平"、"羊"和"阳"、"鞋"和"谐"、"冠"与"官"、"灯"与"登"等；近因谐音的有"大"与"太"、"小"与"少"、"鹿"与"六"、"钱"与"全"、"鲤"与"利"、"菊"与"居"、"骑象"与"吉祥"等（图5-36至图5-38）。

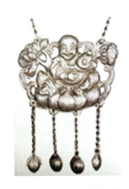
图5-36 年年有余（银饰/清）

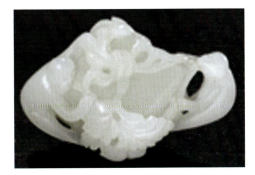
图5-37 封侯拜相

图5-38 童子骑象

二、隐喻

民间吉祥图案，在历史的长河中逐渐形成了自身庞大而丰富的艺术象征隐喻体系，它的形成和我国古老民族传统文化意识观有着莫大的联系。它的主题内涵，是民族群体古老生命意识的反映。它借用含蓄、寓意、象征的手法，为民间群体的生存心理带来了莫大的满足和慰藉。

例如：山西一带传统的剪纸窗花"扣碗"（图5-39），含有生命和生殖的寓意，两碗扣合象征阴阳交泰、夫

妇和合。有一类扣碗常以"碗出娃娃""碗出莲花"（图5-40）等形式出现，同样象征多子多福、和谐美满。民谣唱到："碗扣金蛤蟆，生个胖娃娃"。

图5-39　扣碗　　　　　　　图5-40　碗出莲花

自然界中的各种物象，因地域、气候等客观因素的影响，其形状、特性各不相同。人们取物之形、取物之性、取物之意韵等，来表达人们心中美好的愿望。如石榴多籽，象征多子多孙，人丁兴旺；灵芝，形如如意，即以灵芝喻如意；葫芦（图5-41），藤蔓延长，果实累累，寓意子孙万代绵延不断。又如梅兰竹菊四君子、岁寒三友（图5-42），用它们的特性来寓意人的高尚品格。如凤是百鸟之王，用凤象征吉福（图5-43）；鹤有"千年仙禽"的美誉，用来象征长寿；麒麟是瑞兽，象征赐福、吉祥（图5-44）等。

图5-41　紫檀木雕八宝方格梅花纹葫芦瓶（清）　　图5-42　斗彩松竹梅岁寒三友玉壶春瓶（清 康熙）

图5-43　丹凤朝阳纹镜（明）　　　　　　图5-44　麒麟送子（银饰）

三、独特符号

独特符号是将某些非生命的事物形象加以几何化的抽象处理，形成规范的、凝练的、简洁的符号形式，并将其纳入某种特定的文化氛围，使之具有吉庆祥瑞的含义。简言之，它就像某种文化标记，一旦确定，便会成为广大民众群体文化的表征，世代延续。

吉祥图案中以有不少约定俗成的符号，它们有固定的组合方式、含义和说法。这些符号图形的形成是一个漫长的过程，它是民间艺人经过不断地修改、提炼、加工而成，是群体的成果。这类独特符号大多表征祥瑞的意义。如佛教的八宝（图5-45），据《雍和宫法物说明册》记载：法螺，佛说具菩萨果妙音吉祥之谓；法轮，佛说大法圆转万劫不息之谓；宝伞，佛说张弛自如曲覆众生之谓；白盖，佛说偏覆三千净一切药之谓；莲花，佛说出五浊世无所染着之谓；宝瓶，佛说福智圆满具完无漏之谓；金鱼，佛说坚固活泼解脱坏劫之谓；盘长，佛说回环贯彻一切通明之谓。这些法物都是佛教传说中的宝物，皆为神佛随身配饰，或为供斋醮神，被人们视为吉祥物，故在装饰图案中广泛应用。与佛教八宝相似的还有"暗八仙"（图5-46）、卍纹符，人们认为八仙本领强大，认为他们手中的宝物也是神通广大的。此外还有如意符号、卍字符号（图5-47）、八音图（金、石、竹、丝、匏、土、木、革）、博古图（琴棋书画、古陶瓷、玉雕、碑帖、金磬、印玺、青铜器、果品、花卉等）（图5-48）、盘长、双喜、万字流水等。

图5-45　佛教"八宝"

图5-46　斗彩暗八仙纹碗（清 嘉庆）

图5-47　北京故宫木建筑上的卍字花窗

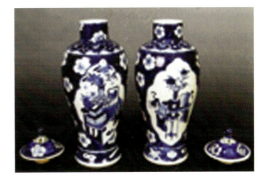

图5-48　青花博古图赏瓶（清晚）

四、多元的造型方式

1. 图样造型的完美性

民间吉祥图案在构图上讲究圆满、美满、美观、和谐的内在本质，构图充实饱满，具有独特的造型方式。民间艺人习惯将自己观察、分析、想象并创造的形象描绘出来。正如原始艺术造型中常见的，无论是正面还是侧面多以双手双足、双眼双耳一齐展现在画面上。有些物象身体为侧面，但其面部却以正面的形象出现（图5-49）。吉祥图案在以组合题材形式出现的时候，常常是各个物体的造型同时出现在画面上，相互联系又不相互遮盖，以保持各个部分的完整性（图5-50）。

 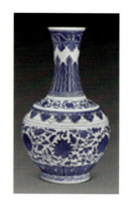

图 5-49　莲里生子　　　　图 5-50　青花缠枝花卉纹赏瓶（清）

2. 表现题材的装饰性

先民们在与大自然做斗争的过程中，在迷茫中顽强地追求着自己的希望和理想，这表现在吉祥图案中体现为一种超越自然的装饰性的美的追求。由于受到图腾崇拜、实用功利和工艺制作的支配和制约，民间艺人以意象或象征的装饰变形手法处理，在实践中摸索，创造了适合纹样、单独纹样、二方连续、四方连续等装饰造型模式，并总结出了装饰造型的审美原理与法则，如对立与统一、对称与均衡、虚形与实形、重复与多样、节奏与韵律等。如图 5-51 所示为狮子滚绣球，如图 5-52 为长命挂锁"玉堂富贵"。

 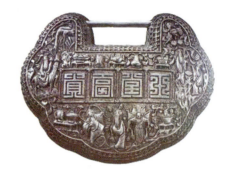

图 5-51　狮子滚绣球（蓝印花布）　　　图 5-52　长命挂锁"玉堂富贵"（山西银雕）

3. 去粗取精的概括性

吉祥图案的形成过程，是对图案素材经过反复地观察、接触、修改的过程。它不受具象物体的约束，使客观事物的自然形象升华、变异、提炼、概括、去粗取精、去伪存真，使之达到特定的视觉效果。

在影像的造型上，它表现出具有夸张、鲜明、简洁的特点。它抓住人物、动物的典型动态，夸大对象特征，选择适当角度作夸张概括，在二维的平面空间里造成强烈的视觉张力。比如将画面中人物五官省略后给观众带来想象的空间，让人体会画面情景的内涵（图 5-53）。剪影造型是中国民间美术独特的造型方法，以剪纸、皮影、画像石、画像砖最为突出，它成为不同于西方造型体系的独特代表。如图 5-54 所示为四神画像石，如图 5-55 为汉画像砖拓片——马。

 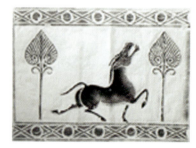

图 5-53　拉手娃娃（剪纸）　　　图 5-54　四神画像石　　　图 5-55　马（汉画像砖拓片）

4. 装饰纹样的抽象性

对生活中的物象作抽象处理是人们对自然物象观察归纳的结果。民间艺人将自然的形态进行归纳、比较、分析，抽出其内在的精神，以抽象的方式表现具体的结果，表达人们对世界万物中某些形态的理解。

装饰纹样的抽象性代表了民间美术审美意蕴中一种独特的风貌（图5-56、图5-57）。有的以纯几何形式展现艺术的主题，而有的却在自然形态的基础上抽取出造型，既有几何的特征又没有完全脱离客观对象的形态。几何造型产生均匀、富有节奏，如竹、藤、棉、麻、丝的编织以及刺绣挑花、织锦图案、百家衣（图5-58）、褥面等。

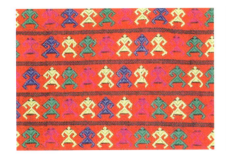

图 5-56　人物纹样（海南黎族织锦）　　　图 5-57　豹纹锦纹（湖南长沙马王堆）　　　图 5-58　百家衣（明）

第六章
传统民间艺术的色彩体系
CHUANTONG MINJIAN YISHU DE SECAI TIXI

色彩来自自然，一个民族所倾心的色彩往往构成一个国家的标志、一种文化的基调。中国传统色彩是各个时期的政治、经济、社会生活、民俗风情，以及思想观念和审美情趣的反映，内涵丰富，应用范围极其广泛。中国的建筑、服饰、绘画、雕刻、瓷器、漆器、剪纸等传统文化的方方面面，都离不开色彩的装饰。早期人类在生产、生活实践中逐步了解色彩的自然现象，探索色彩的基本原理，总结色彩的应用经验已有三千多年的历史。

第一节 传统民间色彩的"五色观"

中华民族的传统色彩观，是建立在"阴阳学说""五行学说"等传统文化基础上的，尤其受"五行学说"的影响较大。何谓"五行"？《尚书·洪范》载："五行：一曰水，二曰火，三曰木，四曰金，五曰土。"即水、火、木、金、土五种自然物质，它们被视为是产生万事万物本源属性的五种元素，并由此提出了五行"相生""相克"的理论（图6-1）。

中国传统民间色彩"五色观"（图6-2）的形成是继承远古人类对单色崇拜，结合中国人自己的宇宙观——"阴阳五行说"，并与构成世界的其他要素，如季节、方位、五脏、五味、五气逐渐发展而来的。黄帝时期，人们是崇尚单色崇拜的。黄帝之后，历经商、汤、周、秦朝代，在"自生其明"而"首先黑白"之色的基础上，逐渐将色彩与天道自然运动的"五行学说"建立起来。他们还根据春、夏、秋、冬自然万象之变而据"五行"选择服饰、食物、车马、住所，从而形成了"五色学说"。"五行"的顺序为水、火、木、金、土，在"五色观"里则分别对应黑、赤、青、白、黄。古人还认为，"五色"是色彩本源之色，是一切色彩的基本元素，是最纯正的颜色，必须从自然界中提取原料才能制作得来，其他任何色彩相混都不可能得到五色，而五色相混却可得到丰富的间色。"五行结合生百物，五色结合生百色"。西周时期，已经提出了"正色"和"间色"的色彩概念。间色是正色混合的结果，正色即原色，它与间色和复色相对应，古人从色彩实践中发现五原色是色彩最基本的元素，从西周到春秋、战国时期五色广泛流行，"五色体系"的确立标志着古代中国占统治地位的色彩审美意识，它更符合东方文化的特质，更契合东方人重直觉、重表现、轻模仿、轻理性的审美习惯，相当长时间里支配着人的生命活动和信仰崇拜。

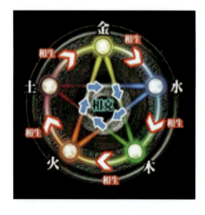

图6-1 五行相生相克图

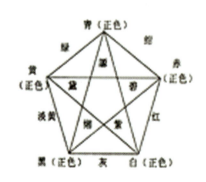

图6-2 中国传统的五色观

古人把"五色"与"五行"联系在一起（图6-3）。人们在解释自然和社会诸种事物、现象及其相互关系时，常以"五行生克"的关系进行比附、推测。春天是木性，夏天是火性，夏秋之交是金性，冬天是水性，从而把一年四季周而复始的运行与"五行"联系起来。此外，古人还把"五行"与东、南、中、西、北五方和青、赤、黄、白、黑"五色"联系起来，并与传说中的五行神祇崇拜相配合。即：东方者太昊，其色属青，故称青帝，以掌春时；南方者炎帝，属火，赤色，故亦称炎帝，以司夏天；居天下之中者黄帝，其色属黄，支配四方；西方者少昊，其色属白，故称白帝，掌管金秋；北方者颛顼，其色属黑，故称黑帝，以治冬日。以此又延伸出中国古代都城四门的色彩特征，即：东门苍龙（青）、南门朱雀（赤）、西门白虎（白）、北门玄武（黑）。于是青、赤、黄、白、黑五色，就与木、火、土、金、水五行和东、南、中、西、北五方以及春、夏、秋、冬等季节的转换联系起来了，从而给这些色彩赋予了特殊的象征意义和文化内涵。

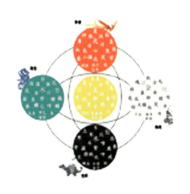

图6-3 五色五行图

"五色观"色彩理论的形成经过两千多年的发展，广泛地影响着社会人们的日常生活、宗教、礼仪等诸多方面，老百姓从切身的利益方面去理解"五色观"、正色、间色观念的内涵，从而造成民俗艺术崇尚鲜艳单纯的色彩特点。中国传统的色彩观念不仅仅表现于艺术的审美创造，同时又具有象征、寓意等非视觉内容的含义，形成了一套独特的东方色彩文化体系。

第二节 传统民间色彩的象征意义

我国古代民俗艺术对色彩的运用，自古以来就有象征性说法的传统。色彩的这种象征性在中国传统文化史上与人们的认知方式相联系，并影响了人们的价值观念。色彩的视觉观念，已经转化为一种主观、理性的认识，并作为一种文化象征或文化符号反映了传统的文化观念，具有较深的文化内涵。在这里，我们依据五色观中的正色和间色来一一说明。

唐代经学家孔颖达曾指出："五色，谓青、赤、黄、白、黑，据五方也。"古代以此五种颜色为正色，其他为间色。在中华民族的传统色彩体系中，青、赤、黄、白、黑各有其特定的象征意义和文化内涵。

青色，是介于绿和蓝之间的色彩。《荀子·劝学》曰："青，取之于蓝"。青的明度和鲜艳度比蓝高。青色更比蓝色多一些黄色的成分，但又不像绿色中的黄色配比那样多，青是春天的色彩。"返青"用于形容作物的幼苗越冬后恢复生机，也意味着春天的到来。青色作为服饰的颜色，既源远流长，又随历史而变迁。晋代以前，青色服饰一直是高贵的象征。随着时代的变迁，青色逐渐沦落为贫寒、卑微的代表（图6-4）。在中国古代建筑中，以民居建筑等级最低，故只能用青瓦做建筑（图6-5）。然而，青色在历代文人雅士的眼中却另有一番清高的意味。天的青色在文人的眼中是高远的、令人心旷神怡的颜色。青色在民间传统艺术中大放异彩。明代永乐、宣德年间的青花瓷（图6-6），以其青色浓艳、胎釉精细、纹饰优美、制作规整而闻名于世。

图 6-4　青衣女子

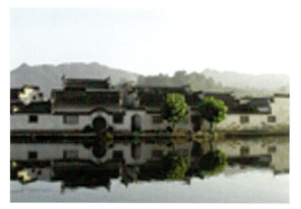
图 6-5　皖南徽派民居宏村

图 6-6　青花折枝莲花纹执壶(明／永乐)

赤色，指日出时太阳的颜色。周朝崇尚赤色，《礼记·檀弓上》："周人尚赤，大事敛用日出"。由于赤色直接来源于对红日的感觉，所以在古人的心目中，太阳就是"赤鸟"，亦称"金鸟"。在中国古代建筑色彩的等级划分中，黄色象征皇权，而红色象征天子的统治。所以，在明清时代，等级较高的建筑均为黄瓦红墙(图 6-7)。崇尚赤色的传统色彩观至今仍在中国民间流传。民间以红色为吉祥色、尊贵色。人们把红色视为喜庆、成功、忠勇、正义的象征，尤其认为红色有驱邪护身的作用。过年、娶亲、祝寿、庆贺等活动，只要有喜庆的地方，都会看到红色。过年（图 6-8）时的红灯笼、红春联、红鞭炮、红顶棚花、红地门神；婚嫁时（图 6-9）的红喜字、红包袱、红盖头、红蜡烛、红花轿、红衣裙、红窗花、红筷子、红包；红皮鸡蛋、红肚兜、红虎头鞋、红寿字；还有人们在"逢九"年习惯穿红色来躲灾等。因此，红色为中国吉祥色，意味着能给人们带来安定和幸福。

图 6-7　雍和宫一隅

图 6-8　过新年

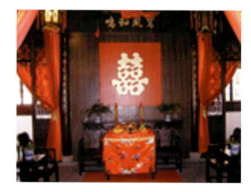
图 6-9　婚嫁布置现场

黄色是中心色，象征大地的颜色。在中国有"黄生阴阳"的说法，把黄色奉为彩色之主。黄色是居中位的正统颜色，为中和之色，居于诸色之上。《诗经·绿衣》朱熹集注说："黄，中央土之正色。"先民崇拜土地，进而崇拜黄色。《白虎通义·号篇》曰："黄者，中和之色，自然之性，万世不易。黄帝始作制度，得其中和，万世常存，故称黄帝也。"由此也说明，历代帝王崇尚黄色，它代表着神秘、尊贵，同时它象征着中央集权。在中国古代建筑的屋顶瓦片色彩中，只有皇宫（图 6-10）才能用黄色，黄色也是佛教奉崇的颜色，被视为是一种超凡脱俗之色。和尚服饰是黄色的，庙宇是黄色的（图 6-11、图 6-12）。黄色给人以光明、辉煌、灿烂和充满希望的感觉，有吉祥、尊贵的含义。历代大多禁止百姓随意使用黄色，中国人对黄色的使用非常谨慎。但在一些特殊场合，比如在民间大小诸事要选"黄道吉日"，供奉祭奠（图 6-13）要用黄表纸、黄纸钱、黄幡、黄旗；人死埋葬的地方称为"黄泉"等。

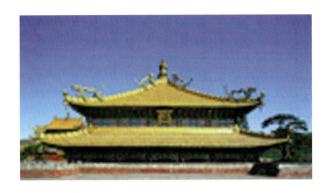

图 6-10　故宫

图 6-11　和尚服饰

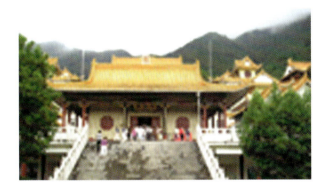

图 6-12　深圳弘法寺

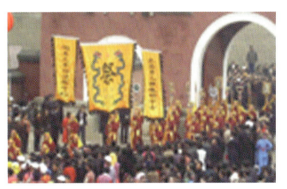

图 6-13　李自成诞辰 400 周年祭祀大典

　　白色在中国古代色彩观念中，具有多义性。"五色观"把白色与金色相对应，白色象征着光明，列入正色，表示清正、光明、充盈的本质。另外，白色是人们眼中霜雪的颜色，因而有洁净之意。随着时代的变迁，古人以白色作为丧事的色彩（图 6-14），至今"白事"仍专指丧事。南宋时期，尚未进入官场的进士称"白衣公卿"，没有进入仕途的读书人和平民叫"白衣秀士"或"白丁"。白色也是佛教崇尚的两种颜色（黄和白）之一。佛教视白色为圣洁之色。"白者，表淳净之菩提心也"。在中国古代建筑中，白色主要用在须弥座上（图 6-15），这与佛教的影响有关。由白墙与青瓦的中国传统民居（图 6-16），运用白色与青色的强烈对比，形成了一种独特的魅力。在中国的瓷器生产历史上，北方瓷系中最突出的成就就是烧成了白瓷（图 6-17）。由于人们普遍喜欢白色的纯洁品性，白瓷深受欢迎。白瓷的制作工艺历朝都有发展，特别是盛唐以后的白瓷，釉色白润，胎质细洁，品种丰富，负有盛名。

图 6-14　丧葬

图 6-15　三层双莲花须弥座

图6-16　慈溪虞氏旧宅

图6-17　白瓷双龙尊（唐/巩县窑）

黑色，在《易经》中被认为是天的颜色。"天地玄黄"之说源于古人感觉到北方天空长时间都显现神秘的黑色。他们认为北极星是天帝的位置，所以黑色在古代中国是众色之王，也是中国古代史上单色崇拜最长的色系。周、秦朝代崇尚黑色，它是帝王专用的色彩（图6-18）。而老子也主张原始自发色彩自然，提出"五色令人目盲"，所以选择黑色为道的象征，太极图，以黑白表示阴阳合一（图6-19）。古代人们对黑色的钟爱，在民间传统艺术中得到了充分的展示。1928年在山东章丘龙山镇出土的黑陶（图6-20），具有黑亮的外壳而无须再加纹饰，它是中国固有文化的代表。黑色虽然简单，却具有很强的表现力。当黑白结合得非常巧妙时，会产生极富魅力的彩色感。

图6-18　秦始皇

图6-19　太极图

图6-20　山东章丘龙山镇黑陶

其他间色如：绿色，在中国的传统色彩中占有着重要的位置。在宇宙中是植物和树林的色彩，它象征自然环境和生命力，代表着青春活力、和平的希望及安全感（图6-21）。蓝色，在古代象征着东方，它富有神秘感，能表达人们的期望（图6-22）。同时它又是天空和大海的色彩，使人联想起平静的情感。紫色，是高贵和庄重的象征，在古代中国的帝王时代，紫色是达官贵人的服色（图6-23）。

图6-21　绿色福运虎

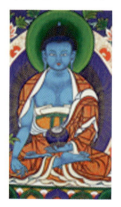

图6-22　药师佛/唐卡

图6-23　紫色暗纹绸大镶边女氅衣

在传统民间艺术中,五色的运用不计其数。如端午节用五色线缠成粽子形状的辟邪香包(图6-24)。民间社火、戏曲脸谱,以及地戏面具(图6-25)、傩戏面具中,五色成为性格、品质与身份的象征,有"红色忠勇白为奸,黑为刚直灰勇敢,黄色猛烈草莽蓝,绿是侠野粉老年,金银二色色泽亮,专画妖魔鬼审判"的传统。

图6-24 端午节以五色线缠粽子形状的辟邪香包(甘肃庆阳)

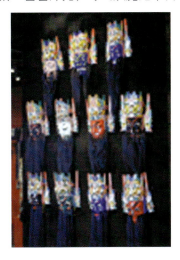
图6-25 地戏面具

传统的色彩观念作为一种富有特殊含义的认知图式,影响了人们的审美创造,从而导致了吉祥图案设色的主观唯我的倾向,这种色彩的主观性归根结底还是受中国传统民俗文化影响的结果。

第七章

传统民间艺术的现代发展

CHUANTONG MINJIAN YISHU DE XIANDAI FAZHAN

第一节 传统民间艺术的发展现状

在自给自足的农耕文明时代，传统民间艺术反映的是当时普通大众的生活生产需要和审美情趣。但是，随着全球化趋势的加强和现代化进程的加快，我国政治、经济、文化都进入全面转型时期，农业手工业文明正转向工业文明的现代化。文化生态发生着巨大的变化，包括民间艺术在内的所有非物质文化遗产，身处这场波澜壮阔的社会文化变革，均受到前所未有的冲击，面临着严峻的挑战。

传统民间艺术原生形态的衰落是整体性的。百年来不断扩展、深入的社会文化变革，以及对"原始生态环境"日甚一日的改造严重瓦解了民间艺术古风传承的基础。辛亥革命后，中国兴起资本主义工业热潮，现代工业基础得到一定程度的发展。尤其是20世纪末的改革开放，进一步促进了工业生产和商品经济的繁荣，工业生产凭借机器制造的强势，有力地冲击了传统手工业。传统民间艺术的创作主体，由于自身社会心理的变化而日趋萎缩，导致民间艺术走向历史低谷，优秀的文化遗产正面临着巨大的挑战。传统民间艺术的抢救、保护工作刻不容缓。

新中国成立后，国家对传统民间艺术的发展给予了充分的重视，并实施了一系列的举措：设置专门的研究机构，成立生产部门，举办民间工艺品博览会，结合旅游开办民间艺术节等。这一系列的措施使民间艺术在现代市场经济大潮中得到了保护和传承，也取得了很大的成就。但是，我们还是要看到，国家对民间艺术的保护和全民参与的保护和传承是那么不平衡，快速的工业发展和传统手工业的发展是那么不协调，全民对于传统民间艺术的意识显然在现阶段是不够的，传统民间艺术的传承不仅仅体现在对传统手工艺的保护上，中华民族的传统美德很多也是透过民间艺术的形式展现在我们面前的。美国人约翰·奈斯比特在《大趋势》中说道：信息时代的技能并非绝对，它的成败取决于高技术和高情感相平衡的结果。他警告：一旦高技术与高情感失去了平衡，社会就会出现使人烦恼的结果。先进的现代工业技术决不能代替传统文化的繁荣，民间艺术的本土文化特质，可为现代社会提供全面的营养，可与现代高科技形成互补。正如他所说："我们的社会里高科技越多，我们就越希望创造高情感容量的环境……民间艺术恰好与电脑社会相平衡，难怪手工做的被单那么受欢迎……"

中国只有在弘扬优秀传统文化艺术的基础上，才能真正实现持续、协调的发展，迎来一个安全、幸福和谐的未来。各民族的艺术都属于世界艺术整体的一部分，只有保持本民族的独特艺术特征的设计，才能在世界艺术之林占有自己的位置。

第二节 学习传统民间艺术的现实意义

一、精神文明的建设——民族文化精神的继承

民间艺术除了有它自身的审美功能外，还带有其他的功能，这些功能侧重于感情、政治、伦理等方面，带有

一定的功利性。它是一个国家、一个地区、一个民族的传统文化、信仰、风俗等方面的形象反映，凝聚了一个地方世代相传的民风民俗，它是由人民群众根据生活的要求而创作，又为人民群众所广泛使用的，其浓郁的乡土味和地域特色最易使人产生情感上的认同和回归，它成为人民群众物质生活和精神生活中不可缺少的内容，它是人类的精神家园，是属于全人类共同的文化成果。同时，人们逐渐意识到民间文化在社会、经济、政治、文化中的重要意义。它又是增强民族凝聚力的重要手段和确认民族文化特性的标志。

在中国的传统民间艺术中，充满了祖先崇拜、生殖崇拜、驱邪逐疫等淳朴的愿望，这些愿望深藏在每个中华儿女心中，不因时间流逝而衰减，不因社会动荡而改变。这种情扎根于每一个中华儿女的心中，挥之不去，无论中国人走在哪里，它将每一个中华儿女联系在一起。比如在民间，大量描述岳飞（图7-1）、罗通等忠勇双全的英雄形象在民间备受传扬，人们怀着崇敬的心情将他们的画像制作成年画，将他们的故事通过戏曲等艺术形式表现出来，感谢他们为了国家统一、人民安定所做的贡献。人们在欣赏年画、品评戏曲的过程中增强了民族归属感。

同时，中国民间艺术将历史知识、伦理道德融入年画、泥塑、戏曲、雕刻、剪纸等艺术形式中，使人在欣赏、娱乐之余潜移默化地接受传统的道德思想。比如"孝"是儒家伦理思想的核心，是千百年来中国社会维系家庭关系的道德准则，是中华民族的传统美德。如"寿庆"习俗一般是三年、五年一庆，"起一"大庆。大庆之时，大宴宾客，张灯结彩，至亲好友送寿幛、寿匾。祝寿时，寿匾高挂中堂，子孙拜祝老人。庆寿礼仪和庆寿画等民俗艺术品所传达出来的是积淀了丰富内涵的文化精神和民俗心态（图7-2、图7-3）。

图7-1 《岳飞出征》年画

图7-2 庆寿礼仪

图7-3 祝寿图刺绣（清）

最后，传统民间艺术承载了丰厚无比的民俗内涵。比如年画，年画之所以称为"年画"，是因为它是过年的画，是过年的象征。"年"是中华民族最大的节日，是国人的理想信仰、思想传统、审美情趣一年一度的集中体现，年画的题材多半是喜庆吉祥、百姓安康、财帛绵长等内容。我们说年画的价值和内涵是远远超出其艺术本身的。年画贴在墙上不揭下来，第二年贴上新年画，以表示除旧迎新，民间有"不贴年画过不了年"的说法（图7-4）。另外还有，"女红"可以联系到中国的情人节"七夕"，由彝族男子头上的"英雄结"可以了解到古老的天崇拜习俗等（图7-5）。

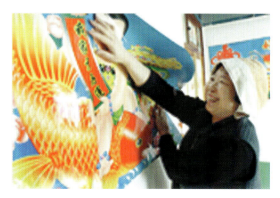
图7-4 贴年画

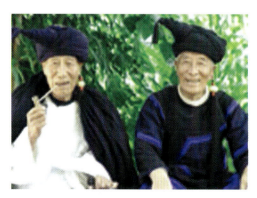
图7-5 彝族男子头上的"英雄结"

传统民间艺术所传递的传统文化源远流长，精深博大，不但是中华文明的重要组成部分，就连许多外国艺术家、哲学家都认识到了中国民俗文化所包含的人与自然和谐的思想、灵活多变的形式、高度的文化底蕴，并给予高度评价，中国人更应该传承本民族的民俗文化，越是在当前世界经济一体化，各民族文化特色逐渐淡化的历史形式下，越应该增强年轻人对本民族传统文化的掌握、理解，这对于中国在21世纪从文化领域发散影响力无疑具有重大的意义。

二、物质文明的建设——传统与现代的发展

过去民间艺术品是由农民和手工业者创作的以满足自身需求或以补充家庭收入为目的，甚至以之为谋生手段的手工艺术产品。其特点是成本低廉，主要靠自身掌握的技艺来制作；以一家一户为生产单位，以父传子、师父带徒弟的模式来传承。然而，社会发展到现阶段，民间艺术这种一家一户的生产方式似乎早已不适应专业化、现代化、高科技为特征的现代生产和生活了。

在高度信息化、现代化的当下，怎样在现代社会中寻找到它的用武之地，进而以活的形态保留和发展传统民间艺术遗产？这就必须将保护和发展结合起来。产业化的发展我们可考虑从两方面入手：一方面，我们要保持传统民间艺术的原汁原味，复制和再现传统民间美术的形式和技艺，将其作为传统文化的经典加以保护和传承；另一方面，在保留传统民间艺术语言元素的前提下，从材料、工艺、形式上进行探索，研制和开发传统民间艺术的延伸产品，以现代人喜闻乐见的方式和形式作为中介体，实现传承和发展民间艺术的目的，如目前许多以民间艺术品为装饰的产品（图7-6至图7-9）：文化衫、丝网印艺术挂盘、手袋、装饰画等。

图7-6　年画图案文化衫

图7-7　民俗剪纸钱包

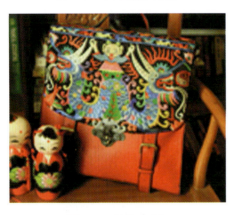

图7-8　苗绣时尚包

图7-9　莲花灯

此外，我国生产力发展水平、经济结构仍然是多元化、多层次的。在偏远地区，尤其在经济落后的西部和少数民族地区，物产资源匮乏、高科技力量薄弱，但是正是这些地区，很多原汁原味的民间艺术得以保存，人们的

生产生活方式仍以手工家庭作坊为单位。这就需要借助政府的力量,开展民间艺术之乡的艺术节或展览活动,利用本地独特的人文资源、文化艺术和传统技艺资源,作为农民创收致富的渠道之一。

例如:甘肃庆阳地区以民间刺绣工艺而闻名(图7-10),当地妇女几乎人人都有刺绣手艺,每年端午节做香包,绣五毒肚兜,成了当地节日的一大特色。由于精美的手绣工艺是当地特有的资源,政府便以此为契机,举办香包节(图7-11),开发以香包为龙头的民间刺绣艺术产品(图7-12)。艺术节期间每个乡都有香包制作者参加展销和订货会。主要街道被一个个香包摊位占得满满的,艺术节期间来自全国各地的经营者及国外客商纷纷看样订货。据了解,目前以香包生产为业的民间妇女人数已达5万多人。常年在庆阳定做香包对外经营的企业已经达到20余个。最大的公司每年营业额达上亿元。过去一家一户加工香包的农户生产的数量已经远远完不成订单任务,现在纷纷招兵买马,建立起家族式的生产企业。此外,香包的成功开发,还带动了当地其他民间艺术产品的火热发展。如图7-13所示为甘肃庆阳布老虎。

图7-10 世界最大香包——庆阳香包 /3m×3m

图7-11 甘肃庆阳民俗活动展销会现场

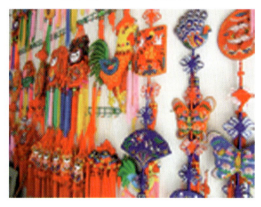

图7-12 甘肃庆阳香包

图7-13 甘肃庆阳布老虎

第三节
传统民间艺术对现代视觉设计的启示

传统民间艺术与艺术设计之间早就有着源远流长的血缘关系,当远古的先人在彩陶上画出第一道花纹之时,就奠定了民间美术的基础,设计也就在这一瞬间产生了。因此说,民间美术与设计艺术的源头,都可以上溯到遥

远的原始年代。民间美术与设计艺术的发生与发展均与人民大众的劳动与生活相随相伴，一张剪纸窗花、一根木雕梁柱、一只青花茶碗、一块蓝印花布、一条挑花围裙……上面的每一幅图形纹样都倾注着劳动者的心血与智慧。从形成和发展的角度来看，民间美术与设计艺术是水乳交融、难解难分的。

中国的现代设计，是20世纪初特别是70年代后大规模从西方引进的，它的前身，是西方的工业设计。由于西方哲学的思维偏向和工业设计以追求利润为目的的价值取向，现代工业设计日益向绝对理性化的方向发展，逐步陷入唯经济论、唯物理、唯实用功能主义的泥潭。现代工业和信息社会的发展，给人们带来了丰富的物质享受，同时也产生了负面影响，物质与精神分离，实用与审美隔绝，人与物关系恶化，生态不平衡等。

尽管中国设计源于外来文化，但中国的现代设计不是西方现代设计的翻版，不是旧瓶装新酒，也不是中国的装饰+西方的结构的简单拼凑。如何让中国的现代设计立足本土化？如何让中国的现代设计更符合东方人的审美趣味？民间美术是立足广大劳动群体，在长期的社会生活劳作中逐渐发展形成的。因此，它代表群体大众所具有的强烈的精神内涵和情感内涵，它那活泼亲切的人情味，无疑能为我们的现代设计提供克服单调乏味的条件。它所体现的包括老庄哲学在内的中国哲学思想"本院文化"的特性，它的造物观强调人与物的同构效应，它取材于自然物，始终与自然保持亲和协调的品质。民间美术具有我们民族文化和精神特有的品质，不正是现代设计所缺少的吗？

我国的设计领域，正在步入一个新的历史阶段，我们的现代设计需要更多的理性思维，更强烈的民族信任感，需要中国传统审美精神的介入。我们要继承传统又要有拓展意识，把新的设计观念融入当代设计中，不断吸取当代工艺及科技手段，以新颖独特的设计理念阐释信息。将创意的本土化和国际化有机融合，做到既要有强烈的时代特征，又要蕴含深邃的东方文化美学。

一、图形

在设计中，图形的使用是一种重要的手段，民间艺术中的年画、剪纸、皮影、刺绣、染织、蓝印花布、脸谱、面具、风筝、门笺、雕刻等，为现代设计提供了极其丰富的图像资源。中国传统民间艺术的造型方式十分独特，如概括、简化、夸张、变形、色彩的高纯度、强对比，以及大胆的想象、形象的变幻等。它与现代设计具有许多相通之处，为现代视觉设计提供了思维的、方法的和具体操作层面上的参照系统。利用民间艺术符号的约定俗成，把在中国民众心中早已形成共识的图形应用到现代设计中去，创造出更新、更深层次的精神理念，使我们的设计更具有文化性和社会性。如图7-14所示为网络把手，如图7-15所示为网络书签。

中国联通的标志（图7-16），采用的是民间"八宝"之一的"盘长"纹样。取其源远流长、生生不息、相辅相成的本意来表达联通的通信事业无以穷尽、日久天长的寓意。无论从对称上讲，还是从数量上说，整个标志都洋溢着古老东方一直流传的吉祥之气。这些图形在造型上给人以美的视觉享受，又有着较深的文化内涵，其实质在于将传统图形及其元素赋予现代新意。

 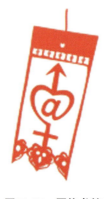

图7-14　网络与把手　　　　图7-15　网络书签　　　　图7-16　中国联通标志

随着东西方经济与文化交流日益频繁，跨国性广告传播中也融入了民族文化（图7-17、图7-18）。可口可乐在进军中国市场时，既保持了美国民族文化的风格和特色（红色及品牌名LOGO），又适应了中国人热爱吉祥的心理特点（其品牌名译为"可口可乐"，四字蕴意美、吉祥如意），因而深受中国人民的喜爱。如图7-19所示的可口可乐广告，通过剪纸的形式，用鱼的符号，表现出年年有余、生活富足的象征意义。传统剪纸符号唤起中国人对美好往事的回忆，并且迎合南北各地消费者的情感需要，用浓浓的中国民俗艺术描画出品牌的鲜明形象，映衬出品牌强烈的亲和力，很好地表达了所要传达的信息。

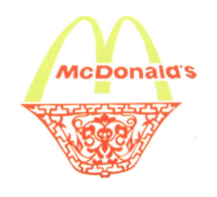 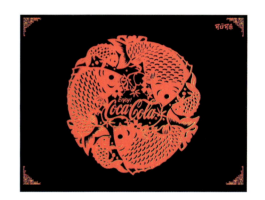

图7-17　麦当劳扣碗　　　　　图7-18　西门子移动在中国　　　　图7-19　可口可乐广告

二、色彩

色彩的魅力是无限的。色彩对于整体的作品效果具有象征意义，人们在观看一幅作品时，最先感受到的是色彩的效果，并由此给人以色彩的整体印象。因此，色彩在很大程度上决定作品的成败，当代设计师不仅要掌握基本的设计制作技术，还需要掌握配色等设计艺术。

传统的色彩观念信仰影响着世世代代的中国人，作为民间艺术色彩的基础，五色观所代表的东方色彩美学更符合东方文化特质，更契合东方人重直觉、重表现、轻模仿、轻理性的审美习惯，它在相当长的时间里支配着人的生命活动和信仰崇拜。因此，掌握民间艺术色彩观，能使当代设计师设计出更能符合东方人审美观，使观者更易识别和产生亲近感，引起观者共鸣的，给人留下深刻印象的作品。

一方水土养一方人，每一方人都有一方色彩的特质。民间艺术的整个情调就其主题来说是开朗的、乐观的，特别表现在色彩上更是鲜亮、明快。它很少使用灰色调，即使有时出现某些灰色或复色，其整体风格和创造心态依然是热烈向上的。在中国，红色是喜庆的色彩，有吉祥、热情的含义；黄色象征崇高、权利；绿色代表生命、安全等。各种色彩的应用如图7-20至图7-27所示。

图7-20　国庆60周年海报　　　　图7-21　喜帖　　　　　　　图7-22　红酒包装

图 7-23 《梦回唐朝》海报

图 7-24 《祭》（纪念南京大屠杀 65 周年）/ 作者：邓水清

图 7-25 《我们在一起》海报　图 7-26 《绿色出行》环保袋　　图 7-27 绿色节能汽车广告

三、文字

文字是人类进行沟通的工具，是现代设计的重要组成元素。汉字是世界四分之一人口使用的文字，它具有独特的造型和结构法则，变化无穷，数以万计的字体都是具有特别意义的优美图形，它蕴含着丰富的文化内涵。在当代设计中，人们通过字形的变化、字与字的巧妙组合、文字的寓意追求、文字形象的突破等进行创新运用，来表达作品的主题。

民间艺术符号中，以福、禄、寿、喜为最大宗，它们是能满足社会大众审美情趣和要求的艺术表现形式（图7-28、图 7-29）。中国人在人生中最隆重、最辉煌、最喜庆的日子里都用喜字，人们用它代表整个人生中所有的吉祥和快乐。

图 7-28 《庆祝香港回归》/ 作者：蒋华　　图 7-29 巧妙利用小提琴造型和"寿"字构成图形

在汉字民俗中，所要表述的意境往往不是通过文字来直接表白，而是借助物象，以谐音的方式来表达一种祈求幸福吉祥的美好愿望。"如意"一词，常在人们的语言中出现，表示做什么事情或要什么东西都能够如愿以偿，诸如万事如意、吉祥如意等（图7-30、图7-31）。

图7-30 《吉祥如意》/ 作者：潘婷婷　　　　图7-31 《如意》/ 作者：罗伟军

综上所述，从某种意义上来说，传统民间艺术给现代视觉艺术创造以启迪，为现代视觉艺术的创造在思维和方法方面提供了广阔的、自由的发展空间。当然，满足于简单的、生搬硬套民间美术的元素是一种肤浅的态度，也是对民间美术和艺术创造缺乏真正理解的表现，这都是需要坚决摒弃的。借鉴不是照搬，更不是抄袭。当代视觉艺术工作者的责任是：以现代人的视角，对传统民间艺术形成与发展的原理及其生存的状态进行全方位的思考，在传统民间艺术与现代设计艺术之间建立起有机的、和谐的连接点，并萃取精华，不断创造出新的视觉艺术样式，以满足人们不断增长的精神文化需求，为人类文明和社会进步做出贡献。

第八章

作品赏析
ZUOPIN SHANGXI

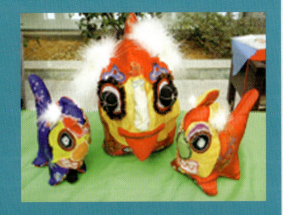

作业名称： 任选一种中国民间传统艺术的艺术形式，进行设计制作。

作业形式： 分小组进行，每小组 3~5 人。

作业要求：

（1）题材不限，每个小组自由选择一种感兴趣的艺术形式完成本次作业；

（2）对所选的艺术形式进行深入探讨、研究，了解其历史、文化背景、艺术特点、制作方法等；

（3）每小组提交一份研究报告；

（4）完成作品。

训练目的

（1）通过分组讨论、学习，激发学生对民间传统艺术的兴趣，培养学生热爱传统民族文化的情感。

（2）通过设计制作，熟悉中国民间传统艺术中的吉祥图案设计、传统色彩等。将吉祥图案、传统色彩运用到今后的设计课程中。

课题时间： 48 课时

传统节日类（图 8-1 至图 8-8）

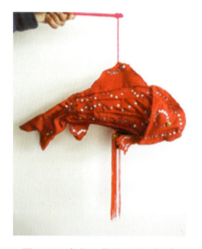

图 8-1　鱼灯　指导老师：彭玮

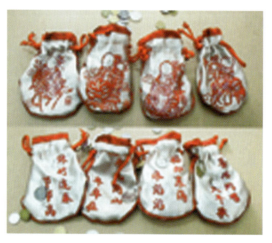

图 8-2　福、禄、寿、喜剪纸钱袋　指导老师：洪琼

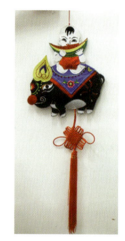

图 8-3　娃娃挂件　指导老师：彭玮

图 8-4　纸鸢　指导老师：洪琼

图 8-5　莲莲有鱼香包　指导老师：彭玮

图 8-6　红楼梦剪纸宫灯　指导老师：彭玮

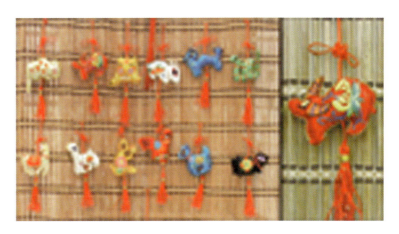

图 8-7　挂件　指导老师：彭玮　　　　　图 8-8　十二生肖香包　指导老师：彭玮

人生礼仪类（图 8-9 至图 8-15）

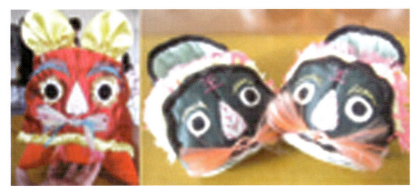

图 8-9　虎头帽、鞋　指导老师：洪琼　　　图 8-10　老虎玩具　指导老师：彭玮

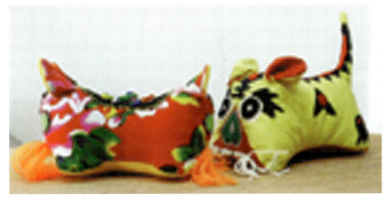

图 8-11　双头虎、黄虎玩具　指导老师：洪琼　彭玮　　　图 8-12　鸳鸯耳枕　指导老师：彭玮

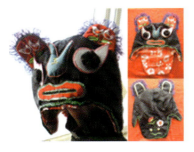

图 8-13　虎头帽　指导老师：彭玮　　　图 8-14　鸳鸯　指导老师：彭玮　　　图 8-15　肚兜　指导老师：彭玮

服饰类（图 8-16 至图 8-19）

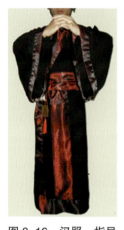 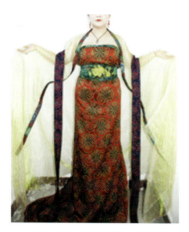 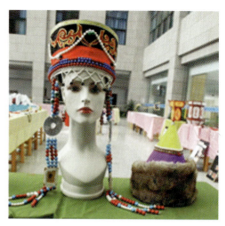

图 8-16　汉服　指导老师：洪琼　　图 8-17　战甲　指导老师：洪琼　　图 8-18　汉族服饰　指导老师：彭玮　　图 8-19　蒙古帽一对　指导老师：洪琼

室内装置和装饰类（图 8-20 至图 8-26）

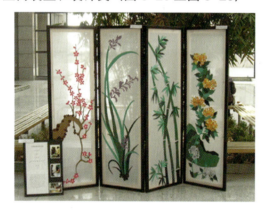 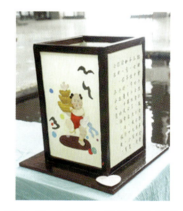

图 8-20　梅、兰、竹、菊屏风　指导老师：洪琼　　图 8-21　财童灯　指导老师：洪琼

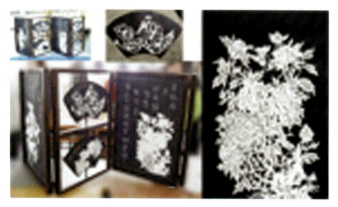

图 8-22　春、夏、秋、冬黑白剪纸屏风　指导老师：洪琼　　图 8-23　四圣兽：青龙、白虎、朱雀、玄武　指导老师：洪琼

图 8-24　石雕龙　指导老师：彭玮

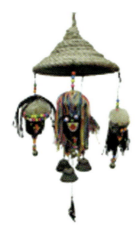

图 8-25　云南吞口木人　指导老师：洪琼　　　　图 8-26　水浒人物剪纸长卷　指导老师：彭玮

戏曲表演类（图 8-27 至图 8-31）

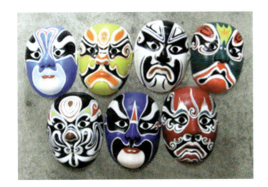
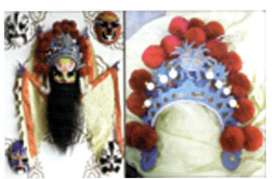
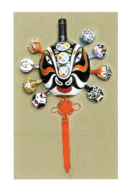

图 8-27　戏剧脸谱　指导老师：洪琼　　图 8-28　绒须脸谱　指导老师：洪琼　　图 8-29　马勺脸谱　指导老师：洪琼

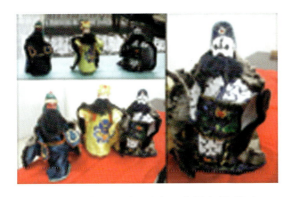
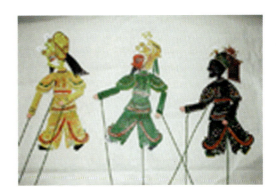

图 8-30　桃园三结义木偶　指导老师：洪琼　　　　图 8-31　三国人物皮影　指导老师：彭玮

参考文献

[1] 孙建君.中国民间美术[M].上海：上海画报出版社，2006.
[2] 崔锦，王鹤.民间艺术[M].北京：人民出版社，2008.
[3] 孙建君.中国民间美术[M].天津：天津人民出版社，2005.
[4] 康家路.民间艺术的文化生态论[M].北京：清华大学出版社，2006.
[5] 王平.中国民间美术通论[M].合肥：中国科学技术大学出版社，2007.
[6] 王海霞.民间工艺美术[M].北京：中国社会出版社，2006.
[7] 靳之林.中国民间美术[M].北京：五洲传播出版社，2004.
[8] 钟福民.中国吉祥图案的象征研究[M].北京：中国社会科学出版社，2009.
[9] 赵屹，莫秀秀.吉祥图案[M].北京：中国社会出版社，2008.
[10] 柳林，赵全宜.吉祥图形新视觉[M].武汉：武汉大学出版社，2005.
[11] 周旭.中国民间美术概要[M].北京：人民美术出版社，2008.
[12] 易心，肖翱子.中国民间美术[M].长沙：湖南大学出版社，2004.
[13] 陈绘.民俗艺术符号与当代广告设计[M].南京：东南大学出版社，2009.
[14] 苗延荣.中国民族艺术设计[M].大连：辽宁科学技术出版社，2010.
[15] 郑军，魏峰.中国吉祥图案设计艺术[M].北京：人民美术出版社，2010.
[16] 王利支.中国传统吉祥图案与现代视觉传达设计[M].沈阳：沈阳出版社，2010.